RECHERCHES
PHOTOGRAPHIQUES.

TYPOGRAPHIE HENNUYER, RUE DU BOULEVARD, 7, BATIGNOLLES.
Boulevard extérieur de Paris.

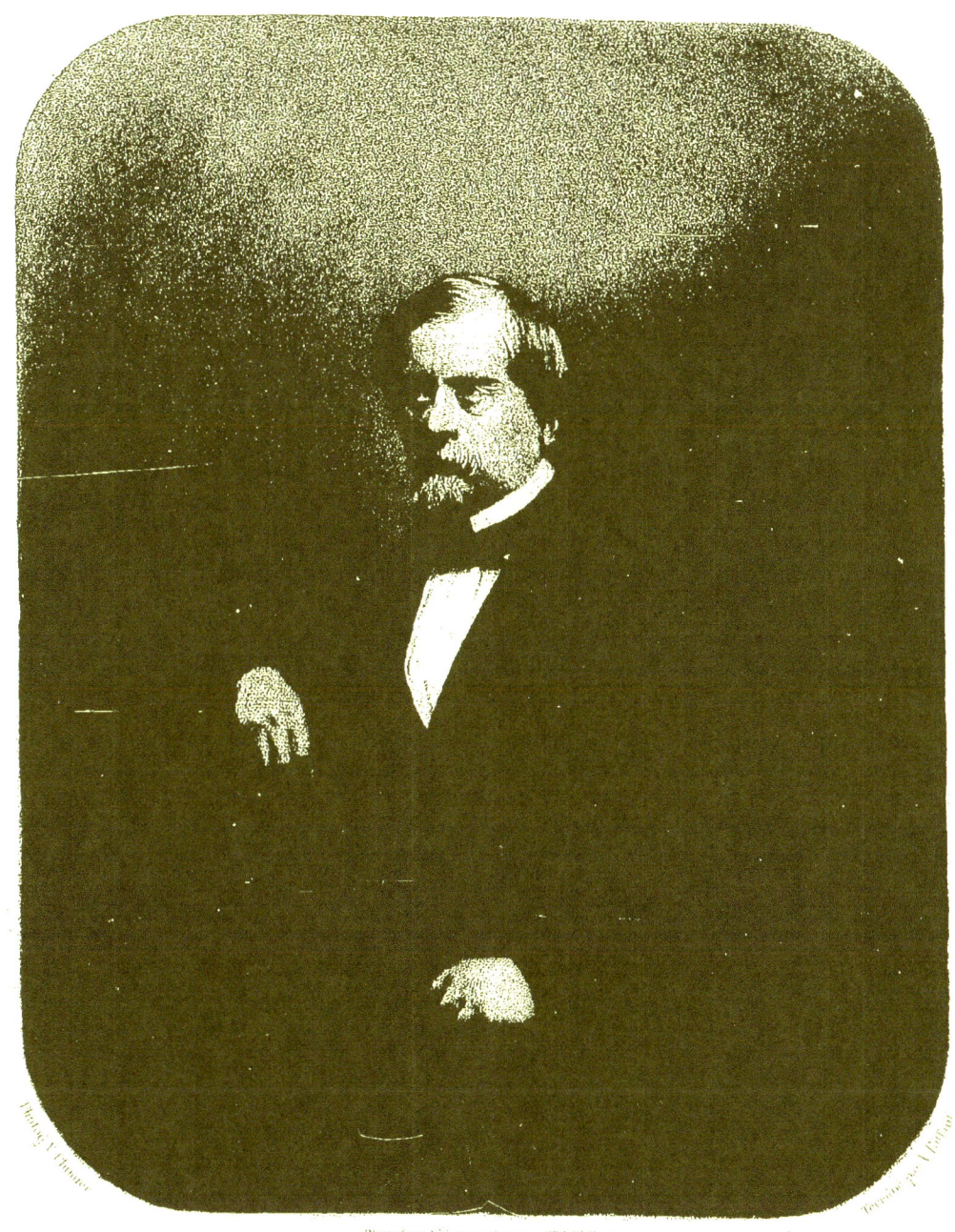

Gravure héliographique

Photographié sans retouche par M^{me} Riffaut
d'après les procédés de M. N. de S^t V.

Niepce de St Victor

RECHERCHES
PHOTOGRAPHIQUES

PHOTOGRAPHIE SUR VERRE.

HÉLIOCHROMIE.

GRAVURE HÉLIOGRAPHIQUE. — NOTES ET PROCÉDÉS DIVERS

PAR

M. NIÉPCE DE SAINT-VICTOR.

SUIVIES

DE CONSIDÉRATIONS

Par M. E. CHEVREUL, membre de l'Institut,

AVEC

UNE PRÉFACE BIOGRAPHIQUE ET DES NOTES

PAR M. ERNEST LACAN.

PARIS

ALEXIS GAUDIN ET FRÈRE,

RUE DE LA PERLE, 9.

LONDRES : MÊME MAISON,

26, SKINNER STREET, SNOW' HILL.

1855

INTRODUCTION.

En 1842, M. Niépce de Saint-Victor était lieutenant au 1er régiment de dragons, alors à Montauban. Sorti en 1827 [1] de l'école de Saumur, avec le grade de maréchal des logis instructeur, il avait mené jusqu'à ce jour la vie monotone des garnisons, s'acquittant de ses devoirs avec zèle, et n'attendant de l'avenir qu'un avancement dont il lui était facile de calculer les chances. Il s'intéressait aux sciences autant que tout homme intelligent peut le faire, mais rien encore ne lui avait fait prévoir, à lui-même, les services qu'il devait leur rendre.

Un jour, son pantalon d'uniforme fut taché de vinaigre ou de jus de citron. Soigneux comme le sont ordinairement les officiers, M. Niépce chercha les moyens de faire disparaître ces taches. Après plu-

[1] M. Niépce de Saint-Victor est né à Saint-Cyr, près Châlons-sur-Saône, le 26 juillet 1805, de M. Laurent-Augustin Niépce et Mme Elisabeth Pavin de Saint-Victor. M. Niépce père ajouta à son nom celui de sa femme, pour se distinguer de ses frères.

sieurs essais, il parvint, avec quelques gouttes d'ammoniaque, à raviver la couleur de la garance.

Or, à la même époque, le ministre de la guerre venait de décider que les revers, les collets et les parements d'uniforme de treize régiments de cavalerie, qui avaient été jusqu'alors roses, aurores ou cramoisis, seraient à l'avenir de couleur orangée. M. Niépce, que ses premières expériences avaient vivement intéressé, se mit à étudier différentes substances colorantes dont les propriétés, combinées à celles des acides, semblaient devoir le conduire au résultat désiré. Il employa d'abord l'œillet d'Inde avec succès, ainsi que le prouve le rapport du jury d'une *Exposition des produits des arts et de l'industrie* qui eut lieu à Poitiers, en août 1842 [1], et dans lequel nous trouvons encore les détails suivants :

« Un premier lavage fait disparaître la couleur rouge, un second amène le drap à la couleur demandée. Cette opération n'exige pas qu'on découse les collets, parements et passe-poils; on peut la faire à l'aide d'une petite brosse, et si le drap vert est atteint, on lui rend facilement sa couleur avec de l'ammoniaque. On conçoit toute l'utilité d'une telle découverte, non-seulement pour le cas actuel, où elle peut procurer une grande économie au ministère

[1] Voir le *Journal de la Vienne* du 1er septembre 1842.

de la guerre, mais encore pour l'industrie en général, puisque l'œillet d'Inde est une plante fort commune, très-facile à cultiver, et que la matière colorante qu'on en extrait revient à très-bon marché. »

Ensuite M. Niépce substitua le bois de fustel à l'œillet d'Inde.

Au moment où il complétait son procédé, le ministère allait traiter avec des entrepreneurs qui demandaient 6 francs par habit. Le colonel du 1er régiment de dragons s'empressa d'écrire au ministre qu'un de ses officiers avait découvert un moyen bien plus économique. M. Niépce reçut l'ordre de se rendre à Paris. Il y vint, à ses frais, et répéta devant une Commission nommée à cet effet, sous la présidence de M. Chevreul, des expériences qui réussirent parfaitement. Le procédé fut donc adopté; il en résulta qu'au lieu de 6 francs, la dépense nécessitée par cette transformation se réduisit à 50 centimes par habit, ce qui constitua pour le gouvernement une économie de plus de 100,000 francs [1]. »

Lors de l'exposition de Poitiers, dont nous venons de parler, un pharmacien de cette ville, nommé Grimaut, offrit à M. Niépce de lui acheter son procédé pour une somme de 10,000 francs. L'officier repoussa

[1] Peut-être n'est-il pas sans intérêt de donner ici la formule que M. Niépce avait envoyée au bureau de l'habillement des troupes, et qui

cette proposition, disant que sa découverte, comme ses services, appartenait au gouvernement, et que le gouvernement seul devait en profiter. Plus tard, lorsqu'il vint à Paris, le ministère lui fit demander quel prix il mettait à la communication de son procédé : M. Niépce fit la même réponse. On insista ; on voulut au moins récompenser son désintéressement en l'élevant au grade de capitaine ; mais sa promotion à l'emploi de lieutenant ne datait que du mois de décembre 1841, et les règlements militaires s'opposaient à son avancement. Le duc de Nemours lui-même, qui avait été pour beaucoup dans la décision prise par

fut appliquée dans tous les régiments où la transformation devait avoir lieu. Nous la transcrivons textuellement.

Composition pour donner la couleur orangée.

Il faut par litre d'eau de fontaine :

 60 grammes de bois de fustel,
 8 grammes d'acide tartrique,
 8 grammes d'oxalate de potasse (ou acide oxalique),
 24 grammes de composition d'écarlate.

Prix des matières.

Bois de fustel.................. 0 fr. 50 c. le kilog.
Acide tartrique................ 4 —
Oxalate de potasse............ 6
Composition d'écarlate........ 2

Voici maintenant, d'après un tableau que nous empruntons à une lettre que M. Dupré-Lassale, officier principal du service de l'habillement, adressait à M. Niépce, le 8 février 1843, la quantité de chacune de ces substances nécessaire pour teindre cent habits.

Eau, 50 kil. ; fustel, 3 kil. à 3 kil. 2 ; acide tart., 300 gr. ; oxalate, 300 gr. ; composition d'écarlate, 900.

le ministre au sujet des couleurs distinctives des régiments de cavalerie, et qui voyait avec satisfaction ce changement s'opérer dans d'aussi bonnes conditions, grâce à la formule du lieutenant de dragons, manifesta chaudement l'intérêt que l'ingénieux officier lui inspirait. Voyant toutes ces dispositions bienveillantes, M. Niépce demanda qu'on le fît passer avec son grade dans la garde municipale. C'était sacrifier ses chances d'avancement, mais aussi c'était se fixer à Paris. On lui promit la première place vacante. Heureux de cette espérance, il retourna à Montauban pour reprendre à la fois son service d'instructeur et ses études chimiques, car ce premier succès l'avait trop encouragé, et les recherches de cette nature lui avaient inspiré trop d'intérêt pour qu'il y pût renoncer. L'officier de dragons avait entrevu toutes les poignantes émotions du savant. Il avait mis le pied dans ce pays fantastique que l'on nomme le domaine de la science, où chaque pas présente au regard quelque chose de nouveau qui le fascine et le captive ; où l'attrait de l'inconnu, comme un pouvoir magnétique, vous attire et vous emporte toujours en avant : le chercheur venait de se révéler.

On ne s'étonnera donc point que nous ayons insisté sur les faits qui précèdent. On voit qu'ils furent le point de départ de ses recherches scientifiques ; ils attirèrent son attention sur l'étude des matières colorantes, que

plus tard il devait mener si loin ; enfin, ils éveillèrent en lui cet esprit investigateur qui l'a poussé et dirigé dans les régions inexplorées de la science.

M. Niépce avait donc repris ses études. A mesure qu'il avançait dans la connaissance de cette chimie si riche d'intérêt, si féconde en succès inespérés, comme aussi en déceptions inattendues, il comprenait davantage la passion sublime de son oncle Nicéphore, qu'autrefois il avait entendu si souvent traiter de visionnaire par ceux de sa famille qui l'avaient vu souffrir et mourir ignoré, et dont il entendait aujourd'hui citer le nom avec admiration par tous ceux qui voyaient grandir sa découverte et qui en prévoyaient les merveilleuses conséquences.

Il était naturel que, familiarisé avec les opérations chimiques, et poussé par le besoin de chercher et de découvrir que ces études avaient développé en lui, M. Niépce se livrât à des travaux analogues à ceux qui avaient illustré son oncle. Il résolut donc de consacrer ses recherches au progrès de la photographie, et de perfectionner ce que Nicéphore avait inventé.

Mais, relégué dans une petite ville de province, n'ayant à sa disposition que quelques livres spéciaux, oubliés sous la poussière d'une bibliothèque municipale, le studieux officier se trouvait arrêté à chaque pas. Il sentait bien que ses études ne deviendraient

fructueuses que s'il pouvait les poursuivre à Paris. Les promesses qu'on lui avait faites avec tant d'empressement ne se réalisaient pas. Plusieurs de ses camarades obtinrent la faveur qui lui avait été promise et prirent rang dans la garde municipale. Il les vit partir avec tristesse, se demandant quand viendrait son tour.

Enfin, au bout de trois ans d'attente, il comprit bien qu'on l'avait oublié. Alors il résolut de faire des démarches; mais, comme il ne pouvait quitter son régiment, une personne de sa famille partit pour Paris, et, grâce au patronage d'un de ses parents alors député, elle put voir le préfet de police de qui dépendaient les nominations dans la garde municipale. M. Gabriel Delessert, qui ignorait les promesses faites au modeste officier, saisit comme toujours, avec un généreux empressement, l'occasion de réparer un oubli qui ressemblait à une injustice et, bientôt après, le 13 avril 1845, M. Niépce fut incorporé, avec son grade, dans la garde municipale.

Il y avait donc à peine deux ans que M. Niépce de Saint-Victor était à Paris, lorsque, le 25 octobre 1847, il présenta à l'Académie des sciences son beau travail *sur l'Action des vapeurs*. Il suffit de lire ce mémoire, auquel l'auteur a donné modestement le titre de *Note*, pour comprendre à combien de recherches

et d'expériences il a dû se livrer, avant d'arriver à constater les faits qu'il révèle. Du reste, le savant distingué qui se chargea de présenter cette communication à l'Académie, M. Chevreul, en a fait ressortir l'importance avec trop de précision et d'autorité pour que nous ayons besoin d'ajouter un mot à ce sujet [1]. Ne pouvant accorder d'autre récompense à l'auteur de cette communication, l'Académie décida qu'elle serait insérée dans le *Recueil des savants étrangers*.

Le même jour, M. Niépce annonçait à l'Académie le résultat de ses premiers essais de photographie sur verre. Alors il opérait en étendant l'amidon sur la glace; mais il poursuivait ses études, comprenant qu'il pouvait trouver mieux encore.

La révolution de Février le surprit au milieu de ces travaux. Depuis que sa nomination dans la garde municipale l'avait fixé à Paris, M. Niépce habitait la caserne du faubourg Saint-Martin, et, grâce à la discipline qui régnait dans ce corps et à la bonne conduite des hommes dont il se composait, le studieux officier avait pu transformer en laboratoire la salle de police, devenue inutile. C'est là qu'entre deux roulements de tambour, le bonnet de police sur la tête, son habit d'uniforme sous sa blouse de travail, il passait les rares instants de loisir que lui laissait son service, à

[1] Voir, page 93, les *Considérations* de M. Chevreul sur ce mémoire.

poursuivre ses recherches scientifiques. A force d'économies sur sa modeste solde de lieutenant, il était parvenu à réunir dans ce laboratoire des produits chimiques, des appareils qui avaient pour lui toute la valeur des sacrifices qu'ils lui avaient coûté, et des résultats qu'il en attendait. Mais quand vinrent les journées de Février, la caserne fut envahie, incendiée, son laboratoire fut détruit, comme son mobilier, et lorsque le malheureux officier, recueilli par des amis dévoués, fut rassuré sur sa vie et sur celle de sa femme, il eut à regretter non-seulement son avenir brisé, mais encore le fruit de ses privations, les résultats de ses expériences, toutes ses richesses enfin, perdues à la fois. Pourtant il ne se découragea point; il profita, au contraire, de l'inactivité dans laquelle le laissait le licenciement de la garde, pour continuer ses recherches et compléter son œuvre. C'est ainsi que, le 12 juin 1848, il présenta à l'Académie la NOTE si remarquable dans laquelle il donnait les procédés de photographie sur verre, qui devaient produire entre les mains de nos photographes, et particulièrement de MM. le vicomte Vigier, Baldus, Martens, Fortier, Bayard, Ferrier, Renard et Soulié, de si admirables résultats.

C'est avec MM. Humbert de Molard, Constant et Martens que M. Niépce fit ses premiers essais. Quel-

ques-unes de ces épreuves primitives ont pu heureusement être conservées, deux d'entre elles figurent à l'Exposition universelle ; elles ont pour l'histoire des inventions modernes un intérêt puissant, car, en rappelant l'origine de la photographie sur verre, elles marquent une des grandes phases de la merveilleuse découverte de Nicéphore Niépce.

Réintégré en juillet 1848, comme lieutenant, au 10ᵉ régiment de dragons, M. Niépce de Saint-Victor quitta momentanément Paris pour aller rejoindre son corps ; il fut nommé capitaine le 11 novembre 1848. Sa nomination au même grade dans la garde républicaine le fixa de nouveau à Paris en avril 1849.

Il compléta bientôt ses procédés de photographie sur verre, et présenta à l'Académie des sciences plusieurs notes qui prouvaient avec quelle persévérance il continuait ses études. Le 10 décembre 1849, il fut nommé chevalier de la Légion d'honneur pour ses travaux scientifiques, qui lui avaient déjà valu une médaille de 2,000 fr. de la Société d'encouragement.

Mais, depuis longtemps, d'autres recherches plus importantes encore occupaient son esprit et le passionnaient. Ses études sur les matières colorantes, commencées au point de vue de la teinture, avaient pris, à mesure qu'il avançait dans la connaissance des phénomènes photographiques, une direction nou-

velle. Il s'était demandé souvent, comme bien d'autres, en admirant les images que la lumière traçait en noir sur la plaque daguerrienne, si le même agent qui reproduisait si merveilleusement sur la surface argentée les contours, le modelé et jusqu'aux moindres détails des objets, ne pourrait y fixer de même leurs couleurs ; et, avec cette hardiesse du chercheur qui ne recule devant aucune difficulté pour arriver au but, si lointain qu'il paraisse, il s'était mis à l'œuvre.

En 1848, un jeune physicien de talent, qui se livrait à de savantes études sur l'agent lumineux, M. Edmond Becquerel, avait trouvé le moyen de reproduire sur des plaques argentées, soumises à l'action du chlore, les couleurs du spectre solaire, que de son côté sir John Herschell, dans certaines expériences, obtint sur du papier enduit d'un suc végétal. C'était là un résultat d'une grande importance : il prouva à M. Niépce que la réalisation de son rêve était possible. Prenant donc pour base les faits révélés par le jeune savant, il commença ses belles expériences sur les flammes colorées. En lisant les trois mémoires sur l'héliochromie qu'il présenta successivement à l'Académie des sciences, on peut se faire une idée de l'immensité du travail qu'il avait entrepris. Que d'observations, que d'expériences, que d'intéressantes révélations pour la science ! mais

aussi quelles joies infinies pour le chercheur quand il voyait paraître sur la plaque magique les couleurs brillantes du modèle, en même temps que ses contours et ses ombres !

L'Académie a vu les merveilleuses images de M. Niépce; beaucoup de savants, d'artistes et d'amateurs les ont eues entre les mains : le grand problème de l'héliochromie est donc résolu ; mais il est encore incomplet. Ce que la lumière cède, elle le reprend peu à peu. L'image que vous admirez s'affaiblit insensiblement sous votre regard, et bientôt elle aura disparu. Pour que son œuvre soit complète, il reste donc à M. Niépce un pas de plus à faire : il faut qu'il parvienne à fixer les couleurs, comme il est parvenu à les obtenir, et alors il aura droit à une des pages les plus glorieuses dans l'histoire des conquêtes de la science, il aura doté son pays et son siècle d'une des plus prodigieuses découvertes qui aient été réalisées.

Il est impossible à un esprit investigateur comme celui de M. Niépce de rester un seul jour inactif. En 1853, quand l'hiver interrompit ses recherches héliochromiques, en lui retirant une partie de *sa matière première*, le soleil, suivant l'expression de Nicéphore Niépce, le savant officier se mit à étudier les résines, comme il avait étudié les chlorures. Le but qu'il se proposait était de perfectionner et de rendre

pratique le procédé de son oncle, en appliquant la photographie à la gravure sur acier. Le 23 mai 1853, il présenta à l'Académie une première formule, qui, modifiée par lui-même, dans une note datée du 30 octobre suivant, donna dès cette époque des résultats très-remarquables.

Pour faire mieux ressortir l'importance des progrès que la gravure héliographique a faits entre les mains de M. Niépce de Saint-Victor, on nous permettra de citer un extrait des observations présentées à ce sujet par M. Chevreul à l'Académie des sciences.

« — Voici, dit le savant directeur des Gobelins, — le procédé de Nicéphore Niépce :

« Un vernis de bitume de Judée et d'essence de lavande est appliqué, au moyen d'un tampon, sur une plaque d'étain ou d'argent, puis exposé pendant huit heures au foyer d'une chambre noire.

« Après ce temps, la plaque est soumise dans l'obscurité à un dissolvant composé de neuf parties de pétrole contre une partie d'essence de lavande. Le vernis non modifié par la lumière est dissous, et celui qui l'a été par elle ne l'est pas : c'est précisément cette partie qui représente les *clairs* ; l'image est donc *directe*.

« Il fallait huit heures pour obtenir un résultat, à cause du peu de sensibilité du bitume, et cette len-

teur d'action avait un grave inconvénient, à cause du changement d'éclairage qu'éprouvait le modèle dans ce laps de temps.

« Quoi qu'il en soit, N. Niépce copia un portrait gravé du pape Pie VII, et reproduisit des paysages.

« En outre, il constata qu'en versant un liquide acide convenable sur la plaque d'étain ou d'argent, le métal mis à nu était corrodé, tandis que l'image représentée par du bitume modifié ne l'étant pas, on pouvait se servir de la plaque comme d'une planche gravée à l'eau-forte.

« Voyons la direction actuelle de la photographie.

« Outre le peu de sensibilité du bitume de Judée commun, la viscosité du vernis qu'il produisait avec l'essence de lavande obligeait N. Niépce de l'appliquer avec un tampon sur la plaque métallique, et cette pratique avait l'inconvénient de rendre la couche sensible plus ou moins inégale.

« Que fait maintenant M. Niépce de Saint-Victor ? Il perfectionne, avec la persévérante habileté que l'Académie lui connaît, le procédé de son oncle, et voici comment :

« Il a reconnu qu'un bitume de Judée aussi pur qu'il a pu se le procurer, dissous dans la benzine additionnée d'essence de zeste de citron obtenue par expression, ou, ce qui vaut mieux encore, additionnée d'es-

sence d'amandes amères, constitue un vernis doué des deux qualités qui manquent au vernis de Nicéphore Niépce : le nouveau vernis est parfaitement liquide, et s'étend également sur la plaque sans l'intermédiaire du tampon ; en outre, au lieu de huit heures d'exposition à la lumière pour recevoir l'image du modèle, il suffit de vingt-cinq minutes à une heure au plus dans la chambre obscure, et, quand il s'agit d'une impression par le simple contact, de quatre à huit minutes seulement.

« Voilà donc un perfectionnement réel et considérable. M. Niépce de Saint-Victor emploie un dissolvant composé de trois parties de naphte et de une partie de benzine, pour dégager l'image. Enfin, le bitume altéré ou modifié par la lumière résiste assez aux acides qui mordent sur le métal mis à nu, pour qu'il soit possible de graver à l'eau-forte une plaque métallique soumise au procédé perfectionné. »

On connaît assez les œuvres remarquables que la gravure héléographique a déjà produites entre les mains habiles de MM. Benjamin Delessert, Baldus, Charles Nègre et Riffaut, pour que nous ayons besoin de nous y arrêter. En voyant les premières planches qui aient été gravées par ce procédé (les lézards qui figurent dans la seconde livraison de la *Photographie zoologique*, de M. Louis Rousseau),

nous lui avions prédit de nombreuses et utiles applications. Dès maintenant, il est prouvé que la gravure héliographique peut se prêter à toutes les applications de la photographie. Reproduction de gravures, mines de plomb, fusains, tableaux à l'huile, vues de monuments, groupes et portraits, elle a déjà tout tenté et tout réussi. Le portrait que nous donnons en tête de cet ouvrage montre quelle révolution elle doit amener dans la librairie. Un jour viendra, en effet, où l'historien, le voyageur, le naturaliste, ne voudront plus confier l'illustration de leurs livres qu'aux graveurs héliographes. Et ce n'est pas tout encore, grâce à un procédé nouveau, la paniconographie de M. Gillot, qui donne en relief la reproduction des planches gravées en creux, les journaux d'art ou de science pourront orner leur texte de dessins tracés par la lumière, ainsi que l'ont déjà fait plusieurs publications, telles que *la Lumière*, le *Journal des connaissances utiles*, le *Bulletin de la Société de l'histoire du protestantisme*, etc., etc.

Jusqu'à présent, il est vrai, les planches gravées par les procédés de M. Niépce de Saint-Victor ont en général nécessité, sinon des retouches au burin, du moins l'application intelligente de morsures répétées dans certaines parties, et du brunissoir dans d'autres; mais on doit tenir compte du peu de temps qui s'est

écoulé depuis la publication de ces procédés; si, comme tout l'indique, leurs progrès futurs sont en raison de ceux qu'ils ont déjà fait, on peut croire qu'avant longtemps ils donneront des résultats complets. Il y a quelques jours à peine, M. Niépce nous montrait une planche obtenue à la chambre noire, et qui, certainement, si elle était mordue, n'aurait besoin d'aucune retouche. Et d'ailleurs, en supposant que la gravure héliographique en restât au point où nous la voyons aujourd'hui, son existence ne serait pas moins assurée, car, en épargnant au graveur un travail considérable et le plus difficile (puisqu'elle ne lui demande que quelques retouches pour terminer la planche), elle apporte nécessairement une diminution proportionnelle dans le prix des œuvres.

En étudiant la benzine, M. Niépce a trouvé le moyen de reproduire les anciens feux grégeois, et les expériences qui ont été faites ont démontré toute la puissance de la composition indiquée par lui [1].

Voilà le résumé rapide des travaux les plus importants de M. Niépce de Saint-Victor jusqu'à ce jour. Il suffira, nous le répétons, de lire les mémoires que nous avons réunis dans ce volume, pour se faire une idée des recherches innombrables auxquelles ils ont donné lieu. Il y a peu de substances chimiques qu'il n'ait ex-

[1] Voir à la fin du volume, p. 436.

périmentées et dont il ne connaisse les propriétés. Sans cesse préoccupé d'une étude à faire ou d'un progrès à réaliser, il s'arrête avec patience aux moindres faits qui se présentent et ne les quitte que lorsqu'il en a eu raison. Marcheur infatigable, il avance sur la route enchantée des découvertes, non comme le voyageur vulgaire, qui ne songe qu'au but, mais comme l'artiste et le poëte dont le regard ne veut rien négliger. Que de difficultés pourtant n'a-t-il pas eu à surmonter, privé qu'il était de ces deux auxiliaires indispensables aux esprits investigateurs, le temps et l'argent ! M. Niépce n'avait d'autre budget que sa solde d'officier, et jamais, depuis bientôt trente ans qu'il figure dans les cadres de l'armée, son service, si rude et si assujettissant qu'il fût, ne l'a trouvé en défaut. Combien de fois l'avons-nous vu, dans cette modeste chambre de la caserne Mouffetard, dont il avait fait son atelier, interrompre une expérience commencée pour aller procéder à un appel ou à une inspection d'armes ! Qui n'a souffert comme nous, parmi ceux qui le connaissaient, de le voir aux jours de fêtes ou de cérémonies publiques, à cheval, toute une longue journée d'été, au milieu de la foule, regardant avec tristesse le ciel inondé d'une lumière qu'il aurait si bien mise à profit pour le progrès de son art ! Que de fois encore ne l'avons-nous pas vu forcé de renoncer

à un essai plein de promesses, faute d'un appareil trop coûteux !

Aujourd'hui, M. Niépce a plus de loisirs. Répondant au vœu de l'Académie elle-même, exprimé en séance publique par son illustre secrétaire perpétuel, F. Arago [1], l'Empereur voulut donner au savant officier un emploi qui lui permît de poursuivre plus librement ses travaux, et, le 19 février 1854, il le nomma commandant du Louvre. En l'attachant à sa maison, c'était aussi une récompense que l'Empereur voulait accorder à l'officier distingué, au chercheur qui a toujours livré à la publicité le résultat de ses expériences sans vouloir en tirer le moindre profit; malheureusement cette faveur n'eut pas tout l'effet que la bienveillante intention de Sa Majesté en attendait. Le maréchal de Saint-Arnaud, ministre de la guerre, venait de décider tout récemment que les commandants des palais impériaux n'entreraient plus en fonctions qu'après avoir été mis en non-activité. M. Niépce de Saint-Victor fut le premier sur qui cette décision frappa, lui qui consacrait et consacre encore toutes ses ressources au progrès de la science, et qui a toujours refusé noblement le bénéfice de ses découvertes; il avait été promu au grade de chef d'escadron, à l'ancienneté, le 3 février 1854;

[1] Voir *la Lumière* du 2 avril 1853.

mais, en acceptant le titre de commandant du Louvre, il lui fallut renoncer à son avancement dans l'armée, à son avenir et à deux tiers de son traitement.

Il est certains hommes que la mauvaise fortune semble poursuivre, même malgré les plus justes et les plus puissantes faveurs. M. Niépce de Saint-Victor est de ce nombre : il fera certainement encore d'importants travaux, car il est de ceux que rien n'arrête ; les sciences lui devront encore plus d'un progrès et plus d'une découverte ; son nom grandira ; mais il restera probablement toujours pauvre, car il possède deux qualités qui attirent l'estime et le respect, mais avec lesquelles on ne s'enrichit pas : la modestie et le désintéressement.

<div style="text-align:right">

ERNEST LACAN,
Rédacteur en chef de *la Lumière*.

</div>

Juin 1855.

RECHERCHES ET PROCÉDÉS DIVERS.

REPRODUCTION

DES GRAVURES ET DES DESSINS

PAR

LA VAPEUR D'IODE.

PREMIÈRE NOTE

SUR LES PROPRIÉTÉS PARTICULIÈRES A QUELQUES AGENTS CHIMIQUES.

(Présentée à l'Académie des sciences le 25 octobre 1847.)

PREMIÈRE PARTIE.

De l'Iode et de ses effets.

Je crois avoir le premier découvert dans l'iode une propriété que l'on était loin d'y soupçonner, la propriété de se porter sur les noirs d'une gravure, d'une écriture, etc., à l'exclusion des blancs. Ainsi une gravure est soumise à la vapeur de l'iode pendant dix minutes environ, à une température de 15 à 20 degrés; on emploie 15 grammes d'iode par décimètre carré (il faudrait plus de temps si la température était moins élevée); on applique ensuite cette gravure sur du papier collé à l'amidon, en ayant soin préalablement de le mouiller avec une eau acidulée à

1 degré d'acide sulfurique pur. Les épreuves, après avoir été pressées avec un tampon de linge, présentent un dessin d'une admirable pureté; mais, en séchant, il devient vaporeux, tandis que, si l'on opère sur un papier enduit d'une ou de deux couches d'empois, non-seulement le dessin sera plus net, mais il se conservera beaucoup mieux. Ce qu'il y a de plus extraordinaire, c'est que l'on peut tirer plusieurs exemplaires de la même gravure sans lui faire subir de nouvelles préparations, et les dernières épreuves sont toujours les plus nettes; car, en laissant très-longtemps la gravure exposée à la vapeur d'iode, les blancs finissent par s'en imprégner, si le papier est collé à l'amidon; mais les noirs en retiennent toujours plus que les blancs, quelle que soit la durée de l'exposition.

J'ai trouvé le moyen de reproduire par le même procédé toute espèce de dessin, soit que celui-ci ait été fait à l'encre grasse ou aqueuse (pourvu que cette dernière ne contienne pas de gomme), soit qu'il l'ait été à l'encre de Chine ou à la mine de plomb; en un mot, tout ce qui a trait peut être reproduit (n'importe la couleur); seulement il faut faire subir à ces dessins les préparations suivantes : on les plonge pendant quelques minutes dans une eau légèrement ammoniacale, puis on les passe dans une eau acidulée avec les acides sulfurique, azotique et chlorhydrique, et on les laisse sécher; c'est alors qu'on les expose à la vapeur d'iode, et qu'on répète le procédé décrit plus haut. Par ce moyen, on parvient à décalquer des dessins qui jusqu'ici n'auraient pu l'être autrement, par exemple des dessins qui seraient dans la pâte du papier. On peut aussi ne reproduire qu'une des deux images qui se trouvent sur le recto et le verso d'une même feuille de papier; il suffit, pour cela, de ne laisser que très-peu de temps la gravure

exposée à la vapeur d'iode, afin qu'elle n'ait pas le temps de se porter sur les caractères opposés. On peut aussi, au moyen d'une couche de gomme, ne reproduire qu'une partie du dessin.

J'ai indiqué la nécessité que le papier qui doit recevoir une gravure soit collé avec l'amidon, parce qu'en effet la matière colorée du dessin est de l'iodure d'amidon; d'après cela, j'ai eu l'idée d'enduire d'empois une feuille de papier déjà encollé, et, ce qui est bien préférable, la surface d'un corps dur et poli, tel qu'une plaque de porcelaine, de verre opale, de verre, d'albâtre et d'ivoire, et d'opérer ensuite comme j'opérais sur le papier : le résultat, comme je l'avais prévu, a été d'une supériorité incontestable, relativement aux dessins produits sur simple papier collé à l'amidon.

On obtient aussi une grande pureté de traits et beaucoup plus de solidité.

Après avoir exposé la gravure à la vapeur d'iode, il faut l'appliquer d'abord sur des feuilles de papier collé à l'amidon, et, lorsque l'image est bien nette, on mouille la surface amidonnée d'eau aiguisée à 1 degré d'acide sulfurique, et l'on applique la gravure en l'étendant avec un rouleau de linge doux et très-serré. On tamponne par-dessus très-légèrement avec un linge, afin qu'il y ait un contact parfait. On recouvre ensuite la gravure avec un linge imbibé d'eau acidulée, et on la laisse pendant un temps plus ou moins long, en raison de la température.

Lorsque le dessin résultant de cette opération est parfaitement sec, on y passe, si l'on veut, un vernis à tableau; et, si on peut le mettre sous verre, il acquiert une telle fixité que j'en ai conservé pendant plus de huit mois sans aucun changement notable.

Les dessins sur porcelaine et sur verre opale imitent parfaitement la miniature et peuvent s'appliquer, sans le moindre inconvénient, sur tous les vases de porcelaine non usuels; mais, dans ce dernier cas, le vernis est indispensable.

Lorsque je veux reproduire une gravure, je me sers de préférence de verre opale, derrière lequel je colle une feuille de papier pour le rendre moins transparent : on obtient sur cette plaque une image renversée; mais, en opérant sur une feuille de verre ordinaire, que l'on retourne ensuite, l'épreuve se trouve alors redressée, et il suffit de placer derrière une feuille de papier, ou de verre opale, pour faire ressortir le dessin. On peut aussi le conserver comme vitrail; mais, dans ce cas, il faut placer le dessin entre deux feuilles de verre, afin de le préserver de tout contact et en assurer la solidité.

Cette dernière application sera très-avantageuse pour la **fantasmagorie**.

On peut obtenir des dessins de plusieurs couleurs, telles que le bleu, le violet et le rouge, suivant que l'amidon est plus ou moins cuit; dans le premier cas, il porte au rouge; il en est de même du plus ou moins d'acide.

On obtient du bistre plus ou moins foncé en soumettant une épreuve à la vapeur d'ammoniaque; mais, pour cela, il faut qu'elle soit très-vigoureuse et qu'il y ait peu d'acide. Les épreuves ainsi bistrées reprendraient leur couleur primitive, si on les vernissait après cette opération.

On peut également donner la couleur bistre avec de l'iodure de potassium très-étendu d'eau. L'opération doit se faire par immersion; on laisse ensuite sécher à l'air et à la lumière pour obtenir du bistre.

Avant de passer à d'autres faits, j'indiquerai tout ce qui peut faciliter l'application de ce procédé de reproduction des gravures au moyen de l'iode sur une couche d'empois; car, tout simple qu'il paraît être, il n'en demande pas moins une étude pratique pour obtenir de bons résultats. La première condition est de bien préparer l'empois, et, pour cela, la cuisson doit être faite à un degré de chaleur qu'on ne doit pas dépasser; il ne faut pas attendre que l'amidon soit fondu, parce qu'alors il deviendrait trop clair et n'aurait plus aucune viscosité. Cependant il doit être aussi cuit que possible, pour que les dessins aient une grande solidité. Le procédé le meilleur à suivre est de prendre 15 grammes d'amidon (le plus fin possible), et de les délayer avec 15 grammes d'eau, puis d'en ajouter 250 grammes; de mettre le mélange sur le feu dans un vase de porcelaine, de l'agiter constamment, et, après trente ou quarante secondes d'ébullition, de laisser refroidir, d'enlever la couche épaisse qui s'est formée à sa surface, et de l'étendre ensuite avec un pinceau. On donne une seconde couche en sens contraire, lorsque la première est sèche, mais toujours de façon que la dernière soit transversale au dessin que l'on veut reproduire. Je préviens que l'empois ne peut se conserver plus de vingt-quatre heures, surtout en été.

Ayant essayé de tous les acides, comme mordant, pour fixer les dessins d'iodure d'amidon, j'ai reconnu que l'acide sulfurique bien pur donnait la plus belle couleur bleue et le plus de solidité, sans qu'il soit nécessaire de vernir les épreuves; mais, pour en éviter l'action corrosive, il faut rincer la gravure à grande eau, puis la passer dans une eau ammoniacale. Avec cette précaution elle n'est nullement altérée; mais on n'emploie

ce moyen que lorsqu'on ne veut plus en tirer de copie.

Il faut éviter le plus possible de mettre de l'amidon sur les gravures, car il est excessivement difficile, pour ne pas dire impossible, de l'enlever. Cependant j'indiquerai le moyen qui m'a le mieux réussi, et qui consiste à passer la gravure dans de l'acide azotique à 22 degrés ; on la rince ensuite à grande eau, puis on la plonge dans de l'eau ammoniacale. Si cette opération est bien faite, la gravure n'est nullement altérée, et l'on peut en tirer de très-belles épreuves, sans qu'il soit nécessaire de répéter cette opération, à moins cependant d'y appliquer une nouvelle couche d'empois.

La gravure, quoique recouverte d'une couche d'empois, n'est pas altérée, mais on ne peut plus la reproduire sur amidon.

Je dois aussi prévenir que dans la reproduction d'une gravure, tous les points noirs ou colorés, qui se trouvent presque toujours dans la pâte du papier, se reproduiront comme les traits de la gravure ; il faut, dans ce cas, les faire disparaître de l'épreuve, en les touchant avec de l'ammoniaque, ou par tout autre moyen.

Je parlerai maintenant des épreuves que l'on peut obtenir sur différents métaux. Ainsi, en exposant une gravure à la vapeur d'iode, elle doit être très-sèche, afin que les blancs ne s'en imprègnent, et il ne faut la laisser que quelques minutes seulement exposée à la vapeur d'iode ; l'appliquant ensuite (sans la mouiller) sur une plaque d'argent, et la mettant sous presse, on a, au bout de cinq à six minutes, une reproduction des plus fidèles de la gravure. En exposant ensuite cette plaque à la vapeur du mercure, on obtient une image semblable à l'épreuve daguerrienne.

Sur le cuivre, on opère comme il vient d'être dit pour l'argent, et l'on soumet ensuite cette plaque à la vapeur de l'ammoniaque liquide, que l'on chauffe de manière à élever la température de 50 à 60 degrés; on peut même la porter à l'ébullition; mais il faut, dans tous les cas, n'exposer la plaque de cuivre que lorsque les premières vapeurs se sont dégagées de la boîte : car, pour cette opération, il faut une boîte dans le genre de celles dont on se sert pour le mercure. On ne laisse la plaque sur cette vapeur que pendant deux à trois minutes seulement, surtout si l'ammoniaque est bouillante, il faut aussi avoir la précaution de retirer la lampe à l'instant où l'on expose la plaque. On nettoie ensuite cette même plaque avec de l'eau pure et un peu de tripoli. Après cette opération, l'image apparaît en noir, comme la précédente; et, de plus, la modification produite par le contact de l'ammoniaque s'étend à une telle profondeur dans la plaque, qu'elle ne peut disparaître qu'en usant sensiblement le métal même.

Ce dessin est inaltérable à l'air et à la lumière, et résiste à l'eau aiguisée d'acide sulfurique ou azotique, ou chlorhydrique.

On peut aussi reproduire sur du fer, du plomb, de l'étain et du laiton; mais je ne connais pas de moyen d'y fixer l'image.

Si l'on veut avoir un dessin d'une grande pureté, il faut non-seulement faire sécher parfaitement la gravure avant de l'exposer à la vapeur d'iode, mais il faut encore faire volatiliser cette substance à une température de 15 à 20 degrés; car, si l'atmosphère est humide, cela empêche la pureté du dessin, et peut, après l'opération, enlever très-promptement l'image.

L'humidité est donc plus à craindre que l'air et la lumière.

Il faut aussi, lorsqu'on opère sur métaux, faire sécher de nouveau la gravure avant de recommencer une seconde épreuve. Lorsqu'une gravure a été, à plusieurs reprises, exposée à la vapeur d'iode, elle finit par bleuir si le papier est collé à l'amidon ; mais, dans ce cas, il suffit de chauffer la gravure pour que l'iode se volatilise très-promptement, et si l'on veut la nettoyer instantanément, il suffira de la plonger dans une eau ammoniacale.

Des nombreuses expériences que j'ai faites sur l'iode, je ne citerai ici que celles dont je suis certain. Ainsi j'ai huilé une gravure à l'encre grasse, et, lorsqu'elle a été sèche, je l'ai exposée à la vapeur d'iode. Les résultats ont été analogues aux précédents, sauf que le dernier était un peu moins apparent. J'ai ensuite crayonné des dessins sur une feuille de papier blanc (collé à l'amidon) avec du fusain, de l'encre aqueuse (sans gomme) et du plomb : eh bien, tous ces dessins se sont reproduits et se reproduisent encore plus nettement lorsqu'ils ont été tracés sur papier préparé pour la peinture à l'huile. J'ai pris ensuite un tableau à l'huile (non verni), et je l'ai reproduit également, à l'exception de certaines couleurs composées de substances qui ne prennent pas l'iode. Il en est de même des gravures coloriées. On comprendra cela quand je dirai qu'une gravure soumise à la vapeur du mercure ou du soufre ne prend plus l'iode; il en est de même si on la trempe dans du nitrate de mercure étendu d'eau, dans du nitrate d'argent, dans des sulfates de cuivre, de zinc, etc.; l'oxyde de cuivre, le minium, l'outremer, le cinabre, l'orpin, la céruse, la gélatine, l'albumine et la gomme produisent le même effet, et il y a encore certainement bien

d'autres substances. Cependant les dessins faits avec ces matières peuvent se reproduire en leur faisant subir, avec quelques modifications, la préparation indiquée plus haut ; aussi puis-je dire que je n'ai pas trouvé de dessins que je n'aie pu reproduire, à l'exception de ceux qui sont faits avec l'iodure d'amidon.

Les gravures qui se reproduisent le mieux sans aucune préparation sont celles à l'encre grasse ; et si on les trempe dans de l'eau acidulée d'acide azotique, ou chlorhydrique, ou sulfurique, elles prennent encore plus promptement l'iode et le conservent plus longtemps.

Je parlerai maintenant d'une seconde propriété que j'ai reconnue à l'iode, et qui est tout à fait indépendante de la première : c'est celle dont il jouit de se porter sur les dessins en relief et sur tous les corps qui offrent des pointes ou des arêtes, quelles qu'en soient la couleur et la composition.

Ainsi tous les timbres secs sur papier blanc se reproduisent parfaitement.

Les tranches ou arêtes d'une bande de verre ou de marbre se reproduisent également ; les mêmes effets ont lieu avec d'autres fluides élastiques, gaz ou vapeurs, tels que la fumée du phosphore exposé à l'air et la vapeur de l'acide azotique, et surtout celle du soufre. Mais l'iode n'en a pas moins la propriété dont j'ai parlé au commencement, puisque j'ai obtenu les résultats suivants. J'ai réuni un morceau de bois blanc et un morceau d'ébène ; après les avoir collés, je les ai rabotés ensemble, ce qui m'a donné une tablette blanche et noire parfaitement plane ; je l'ai ensuite soumise à la vapeur d'iode, puis appliquée sur une

plaque de cuivre : la bande noire seule s'est reproduit[e]
J'ai fait de pareils assemblages avec de la craie et u[ne]
pierre noire, avec de la soie blanche et de la noire; j'[ai]
pris ensuite une tablette composée de buis et de bois bla[nc]
teint en noir avec de l'encre de chapelier, et j'ai obte[nu]
les mêmes résultats.

Enfin j'ai pris des plumes d'oiseaux présentant du n[oir]
et du blanc, telles que celles provenant des ailes d'une [pie]
ou celles de la queue d'un vanneau : les ayant soumise[s à]
la vapeur d'iode, les plumes noires différaient des blanc[hes]
d'une manière sensible. J'ai fait avec les mêmes plum[es]
huit à dix épreuves, qui m'ont toutes donné une ligne [de]
démarcation très-prononcée entre le noir et le blanc. C[e]
pendant il arrive parfois que ce sont les plumes noires [qui]
dominent, d'autres fois il n'y a plus de démarcation en[tre]
celles-ci et les blanches. Cela tient à la préparation d[e la]
plume, de même qu'il m'est arrivé aussi d'obtenir a[vec]
une gravure une épreuve inverse ou négative; mais c[ela]
est très-rare.

J'ai ensuite plongé une gravure dans de l'eau d'i[ode]
pendant quelques minutes, et après l'avoir rincée à gra[nde]
eau pour enlever tout l'iode qui aurait pu s'attacher [aux]
blancs de la gravure, quoique celle-ci fût sur papier c[ollé]
à la gélatine, je l'ai ensuite appliquée sur un papier co[llé à]
l'amidon, et j'ai obtenu une épreuve parfaitement ne[tte]
comme si j'avais opéré avec la vapeur d'iode.

Si l'on place une gravure iodée entre deux plaque[s de]
métal, l'image se reproduira sur les deux plaques : [elle]
sera renversée d'un côté et redressée de l'autre.

Une gravure collée sur une feuille de verre et exp[osée]
à la vapeur d'iode se reproduira tout aussi bien que si [elle]
eût été exposée à l'air libre.

J'ai répété toutes ces expériences dans l'obscurité la plus complète qu'on puisse obtenir ; je les ai faites même dans le vide, et toujours les mêmes phénomènes se sont manifestés.

J'ai fait également des expériences avec le chlore et le brôme : le premier m'a donné les mêmes résultats que l'iode ; mais le dessin reproduit est si faible, qu'il faut souffler sur le métal pour l'apercevoir, ou bien soumettre la plaque de cuivre à la vapeur d'ammoniaque et la plaque d'argent à la vapeur du mercure, pour que l'image apparaisse visiblement.

Je n'ai rien obtenu avec le brôme ; presque toutes mes expériences ont été faites sur des plaques d'argent ou de cuivre : j'indique cela, parce qu'il est plus facile de juger de l'effet que sur le papier, de même qu'il faut une température élevée de 15 à 20 degrés pour que ces expériences et celles qui suivent réussissent bien.

Je terminerai cet article en citant une expérience pleine d'intérêt pour la théorie : c'est qu'ayant appliqué une couche d'empois sur du plaqué d'argent propre au daguerréotype, le dessin d'une gravure que je comptais reproduire sur la couche d'empois s'est fixé sur le métal sans laisser de trace sensible sur la couche d'empois : il est donc clair que l'iode a passé au métal, en raison d'une affinité plus grande pour lui que pour l'amidon.

Une seconde expérience, dont le résultat était bien prévu, vient à l'appui de la première ; elle est très-curieuse à voir. Si l'on prend un dessin fait avec de l'iode sur une feuille de verre ordinaire enduite d'une couche d'empois, que l'on place cette feuille de verre sur une plaque d'argent ou de cuivre, en ayant soin préalablement de mouiller la couche d'empois, on voit alors l'image

quitter l'amidon pour se porter sur la plaque de mé[tal], et dans très-peu de temps l'amidon est décolor[é]

Enfin, si l'on enduit une gravure d'une couche d'em[pois] et qu'on veuille ensuite en tirer une copie (apr[ès] l'avoir soumise à l'action de l'iode) sur papier collé à l'[a]midon ou sur une couche d'empois, rien ne se reproduir[a] mais en appliquant cette même gravure, étant mouillé[e] sur une plaque d'argent ou de cuivre, les noirs se repr[o]duisent en raison de la plus grande affinité de l'iode po[ur] le métal que pour l'amidon.

DEUXIÈME PARTIE.

Du Phosphore et du Soufre.

J'ai trouvé au produit de la combustion lente du ph[os]phore exposé à l'air libre la même propriété qu'à l'io[de] de se porter sur les noirs d'une gravure et de toute esp[èce] de dessins, quelle que soit la nature chimique du noir[.]

Ainsi, en soumettant une gravure à la vapeur du ph[os]phore brûlant lentement dans l'air, et l'appliquant ens[uite] sur une plaque de cuivre, la mettant sous presse pend[ant] quelques minutes, la soumettant après à la vapeur [de] l'ammoniaque liquide non chauffée, on a un dessin p[ar]faitement net et très-visible ; le dessin n'apparaît nu[lle]ment lorsqu'on sépare la gravure de la plaque de cui[vre] et il faut absolument recourir à l'ammoniaque pou[r] rendre visible, de même que, si on veut l'avoir sur [la] plaque d'argent, il faut soumettre celle-ci à la vapeu[r de] mercure.

J'ai tracé des raies noires et blanches avec des coul[eurs] à l'huile sur de la toile à tableaux ; je les ai soumis[es]

cette même vapeur, et les bandes noires seulement se sont reproduites sur la plaque de métal, c'est-à-dire que les bandes noires s'étant imprégnées de vapeur, et ayant été mises en contact avec le cuivre, la vapeur a agi sur le métal, et les bandes blanches qui n'en contenaient pas ont laissé le cuivre à nu. Cette plaque ayant été soumise à la vapeur d'ammoniaque, l'image est devenue très-visible.

Quelle que soit la durée de l'exposition d'une gravure à la vapeur du phosphore, les noirs seuls s'en imprègnent ; mais, dans le cas où elle resterait longtemps, le dessin apparaît sur la plaque, comme si l'on y avait tracé des caractères avec un morceau de phosphore.

Le soufre a une propriété aussi prononcée que celle de l'iode pour se porter sur les noirs d'une gravure ; ainsi, en soumettant une gravure à la vapeur du soufre qu'on a préalablement chauffé jusqu'à ce qu'il soit près de s'enflammer, l'y laissant pendant cinq minutes environ, l'appliquant ensuite sur une plaque d'argent ou de cuivre, on a, au bout de dix minutes de pression, une image très-visible et très-bien fixée.

C'est une opération très-facile à faire, et qui, par cela même, pourra être d'une grande utilité pour les graveurs sur métaux. Je préviens aussi que ce dessin résiste à l'eau-forte.

La vapeur de sulfure d'arsenic jaune (orpiment), chauffé dans l'air, donne à la gravure qu'on y expose la propriété d'imprimer sa propre image comme la vapeur du soufre.

Le soufre a une propriété remarquable pour se porter sur les tranches et les reliefs de même que sur les pointes. Ainsi, ayant exposé, dans une atmosphère chargée de soufre, des aiguilles dont les pointes étaient placées dans toutes les directions, dans l'espace de quelques mi-

nutes ces pointes ont été chargées de soufre sans que
corps des aiguilles en présentât d'une manière sensib

Dans la tablette composée de bois blanc et d'ébène q
l'on expose à la vapeur du soufre, c'est toujours la bar
noire qui se reproduit.

J'ai également obtenu une épreuve positive avec le d
tochlorure de mercure (sublimé). Si l'on passe ce des
sur cuivre à la vapeur d'ammoniaque, il apparaît beauco
mieux et se trouve très-bien fixé.

TROISIÈME PARTIE.

De l'Acide azotique et de l'Hypochlorite de Chaux.

Avec l'acide azotique, j'ai obtenu les résultats suiva
En soumettant une gravure (quelle que soit la con
sition du noir) à la vapeur qui se dégage de l'acide
tique pur, l'appliquant ensuite sur une plaque d'ar
ou de cuivre, l'y laissant pendant quelques minutes
obtient une épreuve négative très-visible. Les blancs
chargés d'une vapeur blanche, et les noirs sont le cu
pur.

Une gravure huilée et des caractères tracés avec du
sain sur du papier blanc m'ont donné les mêmes résul
J'ai ensuite soumis à la même vapeur une tablette col
sée de bois blanc et d'ébène, une autre composée de
et de bois blanc teint en noir avec de l'encre aque
toujours les bandes blanches seules se sont reproduit

Je préviens que si on laisse longtemps une gravur
posée à la vapeur de cet acide, les noirs finissent par
prégner comme les blancs, et que la plaque de méta

laquelle on a appliqué la gravure se trouve alors recouverte d'une couche uniforme qui n'offre plus aucune trace de dessin.

Une gravure ne peut servir qu'à faire une ou deux épreuves au plus : il faut, après cela, la laisser à l'air pendant vingt-quatre heures avant de pouvoir opérer de nouveau, et souvent elle ne reproduit plus rien. On voit par là que l'effet n'est pas caractérisé comme dans les autres substances; cependant il existe, puisque j'ai obtenu les résultats suivants.

Ayant trempé des caractères d'imprimerie dans de l'acide azotique pur (avec l'attention de les retirer tout de suite), je les ai appliqués sur une plaque de cuivre, et les ayant enlevés après un certain temps, j'ai trouvé des caractères en relief ressemblant à une planche typographique.

Si l'on trempe une gravure dans de l'eau acidulée d'acide azotique, très-longtemps si l'on veut; qu'on la laisse sécher jusqu'à ce qu'elle n'ait plus qu'un peu d'humidité, et qu'on l'applique ensuite sur une plaque de métal, on a une épreuve négative habituellement très-visible; mais dans le cas où elle ne le serait pas, il suffit de souffler sur la plaque pour faire paraître le dessin. Une plume noire et blanche, traitée de la même manière, m'a donné également une épreuve où le blanc seul s'est reproduit : résultat inverse de celui qu'on obtient en imprimant sur le métal la plume qui a été exposée à la vapeur d'iode.

L'acide chlorhydrique produit à peu près le même effet que l'acide azotique; mais ce dernier est bien préférable.

L'hypochlorite de chaux (chlorure de chaux) donne également une épreuve négative; mais, pour cela, il faut le chauffer de 50 à 60 degrés, résultat opposé à celui que produit le chlore. L'épreuve est encore négative si l'on

plonge une gravure dans du chlorure de chaux liqu
tandis qu'elle est positive si on la trempe dans du ch
pur.

Lorsqu'une gravure est exposée au contact du chlor
de chaux liquide ou à sa vapeur, en l'appliquant sur
papier de tournesol bleu, les blancs de la gravure son
produits en blanc et les noirs en bleu; tandis que s
gravure est exposée au contact du chlore liquide ou
vapeur, le résultat est inverse, c'est-à-dire que les n
sont reproduits en rouge.

DEUXIÈME NOTE.

(Présentée à l'Académie le 28 mars 1853.)

En 1847, j'ai publié un Mémoire sur l'action des c
rentes vapeurs, entre autres sur celle de l'iode.

J'ai dit que la vapeur d'iode se portait sur les
d'une gravure à l'exclusion des blancs, et que l'on po
en reproduire l'image sur papier collé à l'amidon, o
un verre enduit de cette matière, réduit à l'état d'em
et qu'il se formait ainsi un dessin dont la matière co
était de l'iodure d'amidon; mais ces dessins étaient
stables, malgré les moyens que j'avais employés pou
fixer.

Aujourd'hui, je puis les rendre inaltérables par les
cédés suivants :

Si, après avoir obtenu un dessin à l'iodure d'am
sur papier ou sur verre, en opérant comme je l'ai
1847, on plonge le dessin dans une solution d'a

d'argent, le dessin disparaît ; mais si l'on expose le papier ou le verre quelques secondes à la lumière, voici ce qui arrive : le dessin primitif, qui était de l'iodure d'amidon, s'est transformé en iodure d'argent, et par l'exposition à la lumière, cet iodure, étant beaucoup plus sensible que l'azotate d'argent contenu dans le papier ou la couche d'empois du verre, s'est impressionné avant cet azotate ; dès lors, il suffit de plonger le papier ou le verre dans une solution d'acide gallique pour voir apparaître aussitôt le dessin primitif, que l'on traite ensuite par l'hyposulfite de soude, absolument comme on le fait pour les épreuves photographiques.

Par cette opération, le dessin devient aussi stable que ces dernières.

Ce nouveau procédé sera certainement pratiqué dans beaucoup de circonstances.

M. Bayard, l'habile photographe, vient de faire une autre application de la vapeur d'iode, c'est-à-dire qu'après avoir exposé la gravure à la vapeur d'iode, il l'applique sur une glace préparée à l'albumine sensible, pour former une épreuve négative ou cliché, avec lequel il tire ensuite, sur papier, des épreuves positives par les procédés connus des photographes.

C'est ainsi qu'il a obtenu de magnifiques reproductions de très-anciennes gravures sans aucune déformation des images.

Ces deux dernières applications prouvent jusqu'à l'évidence que la vapeur d'iode se porte, comme je l'ai dit depuis longtemps, sur les parties noires des dessins et des gravures, de préférence aux parties blanches.

NOUVEAU PROCÉDÉ

POUR OBTENIR

DES IMAGES PHOTOGRAPHIQUES SUR PLAQUE D'ARGENT

SANS IODE NI MERCURE.

(Présenté à l'Académie le 30 septembre 1850.)

En m'occupant des belles expériences de M. Edmond Becquerel, et cherchant à fixer les couleurs si fugaces qu'elles font naître, j'ai reconnu qu'on peut obtenir des images identiques à l'épreuve daguerrienne, sans employer ni l'iode ni le mercure.

Il suffit de plonger une plaque d'argent dans un bain composé de chlorure de sodium, de sulfate de cuivre, de fer et de zinc (les deux derniers ne sont pas indispensables pour l'effet), de l'y laisser quelques secondes, de laver à l'eau distillée et de sécher la plaque sur une lampe à alcool.

On applique sur cette plaque le *recto* d'une gravure, on recouvre celle-ci d'un verre, et on l'expose une demi-heure au soleil ou deux heures à la lumière diffuse, puis on enlève la gravure. L'image n'est pas toujours visible; mais, en plongeant la plaque dans l'ammoniaque liquide faiblement étendue d'eau, l'image apparaît toujours d'une

manière distincte (le cyanure de potassium et l'hyposulfite de soude produisent le même effet). L'ammoniaque, enlevant toutes les parties du chlorure d'argent qui ont été préservées de l'action de la lumière, laisse intactes toutes celles qui y ont été exposées; on lave ensuite à grande eau. Afin de réussir parfaitement, il faut que le contact de l'ammoniaque ne soit pas prolongé au delà du temps nécessaire pour enlever le chlorure d'argent qui n'a pas été modifié par la lumière.

L'épreuve, après cette opération, présente le même aspect que l'image daguerrienne, regardée, dans la position où elle est vue, d'une manière distincte, c'est-à-dire que les ombres sont données par le métal à nu, et les clairs par les parties qui, ayant été modifiées par la lumière, sont devenues mates.

On peut employer, comme pour l'épreuve daguerrienne, le chlorure d'or, si l'on veut fixer l'image, en lui donnant plus de vigueur qu'elle n'en aurait sans cela.

Je me suis assuré que l'on peut obtenir l'image daguerrienne, en exposant la plaque d'argent chlorurée dans la chambre noire, en une heure au soleil, ou deux ou trois heures à la lumière diffuse, puis plongeant la plaque dans l'eau ammoniacale; conséquemment, l'image apparaît sans qu'on soit obligé de recourir à la vapeur mercurielle, laquelle, dans ce cas, ne produirait aucun effet.

Avant peu, j'espère pouvoir opérer plus promptement et montrer des épreuves faites dans la chambre obscure, qui seraient aussi belles que celles que l'on obtient avec l'iode et le mercure. Je publierai en même temps tous les détails nécessaires pour assurer le succès de ce procédé, et je montrerai aussi la possibilité de fixer l'image sur une plaque d'argent iodée, au moyen de l'ammoniaque, c'est-à-

dire sans recourir pour cela aux vapeurs mercurielles et à l'hyposulfite de soude.

P. S. J'ai reconnu que la plaque chlorurée chaude est plus sensible à l'action de la lumière que la plaque chlorurée froide.

PHOTOGRAPHIE SUR VERRE

DE LA
PHOTOGRAPHIE SUR VERRE.

PREMIER MÉMOIRE

(Présenté à l'Académie des sciences le 25 octobre 1847.)

Quoique ce travail ne soit qu'ébauché, je le publie tel qu'il est, ne doutant pas des rapides progrès qu'il fera dans des mains plus exercées que les miennes, et par des personnes qui opéreront dans de meilleures conditions qu'il ne m'a été permis de le faire.

Je vais indiquer les moyens que j'ai employés, et qui m'ont donné des résultats satisfaisants, sans être parfaits; comme tout dépend de la préparation de la plaque, je crois devoir donner la meilleure manière de préparer l'empois.

Je prends 5 grammes d'amidon, que je délaye avec 5 grammes d'eau, puis j'y ajoute encore 95 grammes, après quoi j'y mêle 35 centigrammes d'iodure de potassium étendus dans 5 grammes d'eau. Je mets sur le feu : lorsque l'amidon est cuit, je le laisse refroidir, puis je le passe dans un linge, et c'est alors que je le coule sur les plaques de verre, ayant l'attention d'en couvrir toute la surface le plus également possible. Après les avoir essuyées en dessous, je les pose sur un plan parfaitement horizontal, afin de les sécher assez rapidement au soleil ou à

l'étuve, pour obtenir un enduit qui ne soit pas fend
c'est-à-dire pour que le verre ne se couvre pas de ce
où l'enduit est moins épais qu'ailleurs (effet produit, s
moi, par l'iodure de potassium). Je préviens que l'am
doit toujours être préparé dans un vase de porcelain
que la quantité de 5 grammes, que je viens d'indic
est suffisante pour enduire une dizaine de plaques,
d'*un quart*. On voit par là qu'il est facile de prépare
grand nombre de plaques à la fois. Il importe enco
ne pas y laisser de bulles d'air, qui feraient autant d
tits trous dans les épreuves.

La plaque étant préparée de cette manière, il su
lorsqu'on voudra opérer, d'y appliquer de l'*acéto-ni*
au moyen d'un papier trempé à plusieurs reprises
cette composition ; on prendra ensuite un second p
imprégné d'eau distillée, que l'on passera sur la pl
Un second moyen consiste à imprégner préalableme
couche d'empois d'eau distillée, avant de mettre l'a
nitrate ; dans ce dernier cas, l'image est bien plus 1
mais l'exposition à la lumière doit être un peu plus l
que par le premier moyen que j'ai indiqué.

On expose ensuite la plaque dans la chambre obs
et on l'y tient un peu plus de temps peut-être qu
s'agissait d'un papier préparé par le procédé de M.
quart. Cependant j'ai obtenu des épreuves très-noi
vingt ou vingt-cinq secondes au soleil, et en une n
à l'ombre. L'opération est conduite ensuite com
s'agissait de papier, c'est-à-dire que l'on se sert de l
gallique pour faire paraître le dessin, et du brom
potassium pour le fixer.

Tel est le premier procédé dont je me suis servi;
ayant eu l'idée d'employer l'albumine (blanc d'œuf

obtenu des produits bien supérieurs sous tous les rapports, et je crois que c'est à cette dernière substance qu'il faudra donner la préférence.

Voici la manière dont j'ai préparé mes plaques : j'ai pris dans le blanc d'œuf la partie la plus claire (cette espèce d'eau albumineuse), dans laquelle j'ai mis de l'iodure de potassium; puis, après l'avoir coulée sur les plaques, je l'ai laissée sécher à la température ordinaire (si elle était trop élevée, la couche d'albumine se gercerait). Lorsqu'on veut opérer, on applique l'acéto-nitrate en le versant sur la plaque, de manière à en couvrir toute la surface à la fois; mais il serait préférable de la plonger dans cette composition pour obtenir un enduit bien uni.

L'acéto-nitrate rend l'albumine insoluble dans l'eau et lui donne une grande adhérence au verre. Avec l'albumine, il faut exposer un peu plus longtemps à l'action de la lumière que quand on opère avec l'amidon; l'action de l'acide gallique est également plus longue; mais, en compensation, on obtient une pureté et une finesse de traits remarquables, qui, je crois, pourront un jour atteindre à la perfection d'une image sur la plaque d'argent.

J'ai essayé les gélatines : elles donnent aussi des dessins d'une grande pureté (surtout si l'on a la précaution de les filtrer, ce qu'il est essentiel de faire pour toutes les substances, excepté l'albumine); mais elles se dissolvent trop facilement dans l'eau. Si l'on veut employer l'amidon, il faudra choisir le plus fin; pour moi, qui n'ai employé que celui du commerce, le meilleur que j'ai trouvé est celui de la maison Groult.

C'est en employant les moyens que je viens d'indiquer que j'ai obtenu des épreuves négatives. Quant aux épreuves positives, n'en ayant pas fait, je n'en parlerai pas;

mais je présume que l'on peut opérer comme pour l
pier, ou bien en mettant les substances dans l'am
mais non dans l'albumine, qu'il ne faudra même pas
ser dans la solution de sel marin. Il faudra, pour
bumine, plonger la plaque dans le bain d'argent, et
solution de sel marin est indispensable, on pourra m
du chlorure de sodium dans l'albumine avant d
couler sur la plaque.

Si l'on préfère continuer à se servir de papier, j'e
gerai à l'enduire d'une ou de deux couches d'empo
d'albumine, et l'on aura alors la même pureté de c
que pour les épreuves que j'ai faites avec l'iode; m
crois que cela ne vaudra jamais un corps dur et pol
couvert d'une couche sensible.

J'ajouterai que l'on pourra obtenir de très-jolies épr
positives sur verre opale.

Ne peut-on pas espérer que, par ce moyen, on parv
à tirer des épreuves de la pierre lithographique, ne s
ce qu'en crayonnant le dessin reproduit, si l'on n
pas l'encrer autrement ? J'ai obtenu de très-belles ép
sur un *schiste* (pierre à rasoir) enduit d'une couche
bumine. A l'aide de ce moyen, les graveurs sur cui
sur bois pourront obtenir des images qu'il leur sera
facile de reproduire.

Tous les procédés de photographie sur papier pe
s'employer sur une couche d'empois ou d'albumine

DEUXIÈME MÉMOIRE.

((Présenté à l'Académie le 12 juin 1848.)

Dans le Mémoire que j'ai eu l'honneur de présenter à l'Académie au mois d'octobre dernier, j'ai publié ce que j'avais fait alors relativement à la photographie sur verre. Aujourd'hui je viens ajouter les nouveaux résultats que j'ai obtenus.

Les épreuves que j'ai l'honneur de présenter ne sont encore que des reproductions de gravures et de monuments d'après nature, la longueur de l'opération ne m'ayant pas permis de faire le portrait en employant l'albumine seule; cependant j'ai obtenu des épreuves de paysages en 80 à 90 secondes à l'ombre, et si l'on mélange du tapioka avec l'albumine, on accélère l'opération, mais l'on perd en pureté de traits ce que l'on gagne en vitesse.

J'ai indiqué dans mon Mémoire deux substances propres à la photographie sur verre, l'amidon et l'albumine. J'ai donné les moyens de préparer l'amidon; mais comme l'albumine lui est bien préférable, je ne parlerai que de celle-ci.

Voici la manière de procéder: on prend deux ou trois blancs d'œufs (selon le nombre de plaques à préparer), dans lesquels on verse de douze à quinze gouttes d'eau saturée d'iodure de potassium, selon la grosseur des œufs; on bat ensuite les blancs en neige, jusqu'à ce qu'ils aient assez de consistance pour tenir sur le bord d'une assiette creuse. On nettoie parfaitement la partie de l'assiette restée libre, afin d'y laisser couler l'albumine liquide, qui s'échappe de la mousse en plaçant l'assiette sur un plan

incliné. Après une heure ou deux, le liquide est versé dans un flacon de verre pour s'en servir au besoin.

On peut conserver l'albumine pendant quarante-huit heures au moins, en la tenant au frais.

Une grande difficulté existe pour étendre l'albumine également sur la plaque de verre ; le procédé qui m'a le mieux réussi est celui-ci.

Je mets l'albumine dans une capsule de porcelaine plate carrée, de manière que le fond en soit recouvert d'une couche de 2 ou 3 millimètres d'épaisseur ; je place la feuille de verre verticalement contre une des parois de la bassine ; je l'incline ensuite en la soutenant avec un crochet, de façon à lui faire prendre tout doucement la position horizontale ; je la relève avec précaution au moyen du crochet, et je la place sur un plan parfaitement horizontal.

Tel est le moyen qui m'a donné les meilleurs résultats, et avec lequel on peut obtenir une couche d'égale épaisseur : chose essentielle, car s'il y a excès d'albumine dans certaines parties de la plaque, elles s'écailleront sur le cliché.

Lorsque l'albumine aura été appliquée comme je viens de le dire, on la fera sécher à une température qui ne doit pas dépasser 15 à 20 degrés ; sans cette précaution, la couche se fendillerait et ne donnerait plus que de mauvais résultats. C'est pour cela que, dans le cas où la température dépasserait 20 degrés, il conviendrait de ne préparer les plaques que le soir, et de les placer sur un marbre recouvert d'un linge mouillé ; elles sèchent alors lentement la nuit, et le lendemain matin on les place dans un lieu frais, jusqu'à ce qu'on veuille s'en servir. Sans cette précaution, la couche, quoique sèche, se fendillerait aussitôt

qu'elle serait exposée à une température un peu élevée ; mais pour obvier à cet inconvénient, on passe les plaques, dès qu'elles sont sèches, dans l'acéto-azotate d'argent, et on les conserve à l'abri de la lumière.

L'expérience m'a appris que l'image venait tout aussi bien, la couche étant sèche, que si elle était mouillée ; seulement l'opération est un peu plus longue dans le premier cas ; mais cet inconvénient est bien compensé par la facilité que l'on a de transporter les plaques pour opérer au loin.

La feuille de verre étant enduite d'une couche d'albumine qui contient de l'iodure de potassium, on la passe dans la composition d'acéto-azotate d'argent, en employant les mêmes moyens que j'ai indiqués pour l'application de l'albumine, et on la lave avec de l'eau distillée, puis on l'expose dans la chambre obscure. On se sert d'acide gallique pour faire paraître l'image, et du bromure de potassium pour la fixer.

Quant à la supériorité du cliché sur verre à celui du papier, je crois qu'elle est (sauf la vitesse) incontestable sous tous les rapports.

Pour les épreuves positives, il est reconnu que le papier est plus avantageux que le verre ; mais pour obtenir une grande pureté de traits et de plus beaux tons, il faut fortement l'encoller avec de l'amidon.

Je crois devoir appeler l'attention de l'Académie sur l'avantage que ce nouvel art peut avoir pour l'histoire naturelle et la botanique ; je veux parler d'une foule de sujets qu'il est difficile aux dessinateurs et aux peintres de reproduire fidèlement : par exemple, les insectes, et particulièrement les lépidoptères, les quadrupèdes et les oiseaux empaillés seront très-faciles à reproduire.

La botanique pourra également acquérir ainsi des figures de fleurs et de plantes d'une fidélité parfaite, qu'un cliché sur verre permettra de reproduire à l'infini, et que l'on pourra ensuite colorier.

Tel est le résultat où mes nombreuses recherches m'ont amené, et que je m'empresse de livrer à la publicité.

NOTE

SUR DES IMAGES DU SOLEIL ET DE LA LUNE OBTENUES PAR LA PHOTOGRAPHIE SUR VERRE.

(Présentée à l'Académie le 3 juin 1850.)

Ayant entendu dire à M. Arago, dernièrement, à l'Académie, que des épreuves du soleil avaient été faites sur plaque d'argent, j'ai voulu voir l'effet que l'on obtiendrait sur une feuille de verre enduite d'une couche d'albumine coagulée, qui donne, comme l'on sait, une épreuve inverse ou négative.

Voici comment j'ai opéré : après avoir préparé ma plaque de verre, sans employer de moyens d'accélération, je l'ai exposée dans la chambre obscure dont l'objectif (j'ai opéré avec un objectif pour quart de plaque) était dans la direction du soleil, et dont j'avais placé l'image au foyer visuel, qui, dans cet objectif, correspond exactement au foyer photogénique.

Mes premières expériences ont été faites le plus rapidement possible, c'est-à-dire le temps de découvrir et couvrir l'objectif, en opérant avec un diaphragme de 5 millimètres

de diamètre. Malgré cela, l'image venait trop vite; lorsqu'on soumettait la plaque à l'action de l'acide gallique, elle passait complétement au noir. J'ai eu alors l'idée d'enlever le diaphragme et de découvrir l'objectif assez longtemps pour que l'image apparût sans le secours de l'acide gallique, et cela m'a réussi.

La première plaque a été exposée cinq secondes, et la deuxième dix secondes.

Voici les résultats que j'ai obtenus : la première plaque offrait une image très-visible et très-nette, d'une couleur rouge sanguin, et dont le centre avait une intensité de couleur beaucoup plus forte que les bords, comme l'on peut s'en convaincre en examinant la plaque.

La seconde plaque offrait la même différence du centre à la circonférence, mais avec plus d'intensité; et, en outre, il y avait un cercle autour de l'image, en forme d'auréole.

La différence d'intensité du centre au bord est d'autant plus grande que, malgré l'effet du contraste, elle est encore très-sensible, surtout en l'examinant à la loupe. Et, par le même effet du contraste, si l'on fait noircir l'image par l'acide gallique, l'effet inverse a lieu.

J'ai fait plus de vingt épreuves, et presque toutes m'ont donné les mêmes résultats.

Il s'ensuit donc de ces expériences que les résultats obtenus sont tout à fait conformes à l'opinion émise par M. Arago, c'est-à-dire que les rayons photogéniques émanant du centre du soleil ont plus d'action que ceux des bords ou de la circonférence.

J'ai essayé et je suis parvenu à prendre l'image de la lune en vingt-cinq secondes, la lune étant dans son plein et parfaitement au foyer de mon objectif; et, sans m'être

servi d'héliostat, j'ai obtenu une image très-ronde. Mais la rapidité avec laquelle j'ai opéré fait que la lune n'a pas eu le temps de marcher d'une manière sensible; car je dirai que si l'on pose trente secondes, on a déjà une image un peu ovale.

Il m'a fallu, pour avoir l'image de la lune, employer mes plus grands moyens d'accélération : ceux qui me permettent de prendre une épreuve d'un paysage éclairé par la lumière diffuse en une seconde ou deux au plus.

J'ai obtenu cette grande rapidité avec les nouveaux moyens que j'ai consignés dernièrement à l'Académie dans un dépôt cacheté. Ce dépôt renferme aussi un moyen analogue à celui que M. Blanquart vient de publier pour opérer à sec sur papier; de même que j'indique la manière de glacer un papier avec l'albumine pour les épreuves positives.

Je me propose de faire connaître ces moyens lorsque j'aurai terminé les travaux qui m'occupent dans ce moment.

NOTE

SUR QUELQUES FAITS NOUVEAUX CONCERNANT LA PHOTOGRAPHIE SUR VERRE.

(Présentée à l'Académie le 19 août 1850.)

J'ai entendu, lundi, annoncer à l'Académie un procédé d'accélération qui est le même que celui que j'ai consigné dans un paquet cacheté, le 20 mai dernier. Je l'aurais publié plus tôt, si je n'avais pas tenu à montrer des

épreuves de portraits sur grande plaque. Celles que j'ai l'honneur de présenter, quoique imparfaites, suffiront pour constater la rapidité avec laquelle on a opéré.

Le procédé consiste à mélanger avec l'albumine 2 ou 3 grammes de miel par chaque blanc d'œuf, selon leur grosseur ; de même qu'il faut mettre de 30 à 40 centigrammes d'iodure de potassium cristallisé, avant de battre les œufs : il est essentiel que l'albumine soit complétement à l'état de mousse, afin de l'avoir très-pure.

C'est toujours, jusqu'à présent, une opération assez difficile que d'étendre également la couche d'albumine sur la plaque de verre ; peu de personnes l'appliquent convenablement. On se sert ordinairement d'une baguette de verre ou d'une pipette ; ou bien on l'étend par un mouvement de la main ; mais tout cela demande une très-grande habitude ; tandis que si l'on parvient à l'appliquer par un moyen mécanique, on rendra la chose constante et facile : c'est ce que j'espère pouvoir démontrer bientôt.

La couche d'albumine étant sèche, on passe la plaque dans le bain d'acéto-azotate d'argent, qui doit être composé ainsi :

> Nitrate d'argent. 6 grammes.
> Acide acétique combustible. . 12
> Eau distillée. 60

On ne doit laisser immerger la plaque dans cette composition que pendant dix secondes au plus, et la laver ensuite dans de l'eau distillée.

Après cette opération, on laisse sécher les plaques dans la plus grande obscurité, pour opérer ensuite par la voie sèche ; mais comme les plaques s'impressionnent facilement, il faut, autant que possible, les conserver simplement albuminées.

Il est utile, en exposant dans la chambre obscure, de placer une planchette avec un fond blanc derrière la plaque de verre, et, pour faire paraître l'image, il est nécessaire aussi de faire chauffer un peu l'acide gallique, afin d'en activer l'action, sans cependant trop presser cette opération ; car il arrive souvent que les plus belles épreuves négatives sont celles qui sont restées plusieurs heures sous l'influence de l'acide gallique, et sur lesquelles on croyait qu'il n'y avait pas d'image.

On fixe les épreuves négatives, soit avec du bromure de potassium, soit avec de l'hyposulfite de soude, et, afin d'empêcher le cliché de s'écailler (ce qui arrive avec une couche d'albumine trop épaisse ou avec de l'albumine de vieux œufs), on l'enduit d'une légère couche de gélatine ou d'un vernis à tableau, ce qui lui donne encore plus de solidité.

De toutes les substances accélératrices que j'ai employées, je n'en ai pas trouvé de meilleure que le miel (celui de Narbonne m'a paru préférable), parce qu'il donne plus d'accélération sans avoir les inconvénients de toutes les autres substances, telles que les fluorures, par exemple, dans lesquels j'ai reconnu, depuis longtemps, une propriété accélératrice ; mais leur action corrosive (qui se manifeste par un très-fort fendillement dans la dessiccation de l'albumine) m'y avait fait renoncer pour l'albumine. Cependant on peut les employer sans inconvénient en les mélangeant avec du miel, entre autres le fluorure d'ammoniaque ; et si l'on se sert avec cela d'albumine de vieux œufs, on aura, par la réunion de ces moyens, une plus grande accélération. Mais je préviens que la vieille albumine est sujette à s'écailler plus que la fraîche ; il faut, pour éviter cet inconvénient, laisser sécher complétement

le cliché avant de l'exposer au soleil pour tirer l'épreuve positive, et, pour plus de sûreté, le couvrir d'un vernis.

Le mélange du miel à l'albumine donne à l'épreuve négative une très-grande douceur dans les traits, ce qui prévient, par conséquent, la dureté que l'on reproche à ce procédé. On aura donc, par ce moyen, des demi-teintes et des tons parfaitement fondus, et l'on obtiendra, par la dessiccation de ce mélange, une couche parfaitement homogène, très-lisse, ne se fendillant plus, lors même qu'on l'expose à la chaleur, et donnant l'image d'un objet éclairé par la lumière diffuse, dans l'espace de deux à trois secondes au plus pour un paysage, et de cinq à huit pour un portrait, en opérant avec un objectif double (français) pour quart de plaque; pour la grande plaque normale il faut de quarante à cinquante secondes, et de vingt-cinq à trente avec un objectif allemand.

Tels sont les résultats obtenus par MM. le vicomte Vigier et Mestral, qui ont fait les épreuves que j'ai l'honneur de présenter.

On peut encore opérer plus promptement si l'on réunit tous les moyens naturels d'accélération que l'expérience m'a fait connaître.

1° Plus la couche d'albumine est épaisse, plus il y a d'accélération.

2° Plus les œufs sont vieux, plus il y a d'accélération.

3° Plus la composition d'acéto-azotate d'argent a servi, plus il y a d'accélération.

Enfin, il existe aussi une très-grande différence dans les diverses natures de l'albumine, qui varie, d'après moi, selon la nourriture de la poule. Je dirai que l'albumine d'œuf de cane se fendille moins que celle d'œuf de poule. Quant à l'albumine du sang, elle est très-accélératrice,

mais on ne peut pas l'employer seule, parce qu'elle ne se coagule pas assez avec l'acéto-azotate d'argent pour adhérer au verre; il faudrait préalablement la coaguler avec l'acide azotique.

Du lavage de la plaque dépend aussi une partie de l'accélération; car si l'on ne lave pas assez, il se forme une couche couleur de rouille lorsqu'on verse l'acide gallique; si on lave trop, on enlève une grande partie de l'accélération.

J'ai consigné également, dans le paquet que j'ai déposé, les moyens de glacer le papier avec de l'albumine, ainsi que la manière de préparer un papier négatif pour opérer par la voie sèche. Mais divers procédés analogues ayant été publiés par différentes personnes, je n'en parlerai que pour constater ma *priorité*, ainsi que l'on peut s'en assurer en ouvrant le paquet cacheté que j'ai déposé, et qui renferme, en outre, quelques faits nouveaux que je crois devoir publier, comme pouvant offrir quelque intérêt, et que je vais rapporter ici.

J'ai constaté que si l'on chauffait l'albumine au bain-marie à une température de 45 degrés, pendant cinq à six heures, on obtenait une très-grande accélération comparativement à celle qui n'a pas été chauffée. Ce fait paraît avoir beaucoup d'analogie avec les modifications obtenues par M. Chevreul dans l'huile de lin.

Je parlerai aussi de quelques faits qui m'ont paru assez curieux pour être mentionnés. Si l'on mêle une solution d'azotate d'argent avec une solution de sel marin ou avec de l'hydrochlorate d'ammoniaque, il se produit du chlorure d'argent. Ce précipité, resté dans la liqueur où il s'est formé, se colore par une exposition à la lumière; si, alors, on l'expose à la chaleur, le chlorure redevient blanc.

Tout le monde sait que l'alcool coagule l'albumine; eh bien, si l'on met de l'iode dans le même alcool pour en former une teinture d'iode, elle ne se coagule plus.

Si l'on met du brome dans l'albumine, le brome se trouve tout de suite enveloppé par l'albumine sans qu'elle se coagule, et il n'y a plus d'exhalations de vapeurs de brome.

J'ai l'honneur de mettre sous les yeux de l'Académie quelques épreuves de paysages, faites par M. Martens d'après mon procédé.

HÉLIOCHROMIE

HÉLIOCHROMIE

PREMIER MÉMOIRE.

DE LA RELATION QUI EXISTE ENTRE LA COULEUR
DE CERTAINES FLAMMES COLORÉES ET LES IMAGES HÉLIOGRAPHIQUE
COLORÉES PAR LA LUMIÈRE.

(Présenté à l'Académie le 2 juin 1851.)

J'ai déposé à l'Académie des sciences, le 4 mars dernier, un Mémoire très-détaillé sur ce sujet ; je viens aujourd'hui en donner l'analyse le plus succinctement possible :

On sait qu'une plaque d'argent, plongée dans une solution de sulfate de cuivre et de chlorure de sodium, en même temps qu'on la rend électro-positive, au moyen de la pile, se chlorure, et devient susceptible de se colorer, lorsque, l'ayant retirée du bain, elle reçoit l'action de la lumière.

On sait, en outre, que M. Edmond Becquerel, en exposant cette plaque aux rayons colorés du spectre solaire, a obtenu une image de ce spectre, de manière que le rayon rouge produisait sur la plaque une image rouge, le rayon violet une image violette, et ainsi des autres.

Ayant pensé, d'après mes observations, qu'il pouvait y avoir une relation entre la couleur que communique un corps à une flamme, et la couleur que la lumière développe sur une plaque d'argent qui aurait été chlorurée avec le

corps qui colore cette flamme, j'ai entrepris la série d'expériences que je vais soumettre à l'Académie.

Le bain dans lequel j'ai plongé la plaque d'argent était formé d'eau saturée de chlore, à laquelle j'ajoutais un chlorure doué de la propriété de colorer la flamme en la couleur que je voulais reproduire sur la plaque.

On sait que le chlorure de strontium colore en *pourpre* les flammes en général, et celle de l'alcool particulièrement.

Si l'on prépare une plaque d'argent en la passant dans de l'eau saturée de chlore, à laquelle on ajoute du chlorure de strontium; si ensuite on applique le recto d'un dessin coloré en rouge et autres couleurs contre la plaque, et si on l'expose à la lumière du soleil, après dix à quinze minutes on remarquera que les couleurs de l'image sont reproduites sur la plaque, mais que les rouges sont beaucoup plus prononcés que les autres couleurs.

Lorsqu'on veut reproduire successivement les six autres rayons du spectre solaire, on opère de la même manière qu'il vient d'être indiqué pour le rayon rouge, en employant pour *l'orangé* le chlorure de calcium, ou celui d'uranium pour *le jaune*, l'hypochlorite de soude ou les chlorures de sodium ou de potassium, ainsi que le chlore liquide pur; car si l'on plonge une plaque d'argent pur dans du chlore liquide pendant quelque temps, et qu'on l'expose ensuite à la flamme d'une lampe à alcool, il se produira une belle flamme jaune.

Si l'on plonge une plaque d'argent dans du chlore liquide, ou qu'on expose la plaque à sa vapeur (mais dans ce dernier cas, le fond de la plaque reste toujours sombre, quoique les couleurs se soient produites), on obtient toutes les couleurs par la lumière, mais le jaune seul a de la vi-

vacité. J'ai obtenu de très-beaux jaunes avec un bain composé d'eau légèrement acidulée d'acide chlorhydrique avec un sel de cuivre.

Le rayon vert s'obtient avec l'acide borique ou le chlorure de nickel, ainsi qu'avec tous les sels de cuivre.

Le rayon *bleu* s'obtient avec le chlorure double de cuivre et d'ammoniaque.

Le rayon *indigo* s'obtient avec la même substance.

Le rayon *violet* s'obtient avec le chlorure de strontium et le sulfate de cuivre.

Enfin, si l'on brûle de l'alcool aiguisé d'acide chlorhydrique, on obtient une flamme jaune, bleue et verdâtre, et si l'on prépare une plaque d'argent avec de l'eau acidulée d'acide chlorhydrique, on obtient par la lumière toutes les couleurs; mais le fond de la plaque est toujours noir, et cette préparation ne peut être faite qu'au moyen de la pile.

Voilà donc toutes les substances donnant des flammes colorées, qui donnent aussi des images colorées par la lumière.

Si je prends maintenant toutes les substances qui ne donnent pas de coloration à la flamme, je n'aurai également pas d'images colorées par la lumière; c'est-à-dire qu'il ne se produira sur la plaque qu'une image négative et qui ne sera composée que de noir et de blanc, comme dans la photographie ordinaire.

Quelques substances donnent des flammes blanches, telles que le chlorure d'antimoine, le chlorate de plomb et le chlorure de zinc. Les deux premiers donnent une flamme blanche azurée, et le dernier une flamme blanche faiblement colorée en vert et en bleu. Ces trois chlorures ne donnent pas de couleur par la lumière si on les em-

ploie seuls; mais si on les mélange avec d'autres substances qui produisent des couleurs, on obtiendra en outre des fonds blancs : chose très-difficile à obtenir, parce que par le fait il n'existe pas de noir ni de blanc proprement dit dans ces phénomènes de coloration ; et si je suis parvenu à en obtenir, ce n'est qu'au moyen du chlorure de zinc ou du chlorate de plomb, que j'ajoute à mes bains ; mais en très-faible quantité, parce qu'ils empêchent la production des couleurs.

J'ai reproduit toutes les couleurs du modèle en préparant la plaque avec un bain composé de deuto-chlorure de cuivre. Ce résultat s'explique bien, ce me semble, par l'observation qu'une flamme d'alcool ou de bois, dans laquelle on a projeté du chlorure de cuivre, ne présente pas seulement du vert, mais encore successivement toutes les autres couleurs du spectre, selon l'intensité du feu ; il en est de même de presque tous les sels de cuivre mélangés à du chlore.

Je renverrai actuellement au supplément de mon mémoire, que l'on trouvera en entier à la fin de cet extrait, et dans lequel j'ai classé par catégorie toutes les substances qui, à l'état de chlorate, ont une action dans ces phénomènes de coloration. Les substances qui ne donnent pas de flammes colorées ne donnent pas non plus, je le répète, d'images colorées par la lumière.

J'indique dans mon mémoire la composition des bains avec lesquels on prépare la plaque d'argent : mais comme il y en a beaucoup, et que cependant je n'ai pas signalé toutes les combinaisons que j'ai faites, j'en ai choisi deux ou trois qui m'ont paru préférables surtout pour préparer la plaque sans faire usage de la pile.

J'ai déjà dit que le chlore liquide impressionnait la

plaque d'argent par une simple immersion et donnait toutes les couleurs; mais elles sont faibles (à l'exception du jaune); cela tient à ce que la couche est trop mince, et on ne peut la rendre épaisse qu'au moyen de la pile.

Si l'on met un sel de cuivre dans du chlore liquide, on obtiendra une couche très-épaisse par une simple immersion; mais le mélange du cuivre et du chlore liquide se fait toujours mal. Je préfère prendre du deuto-chlorure de cuivre, auquel j'ajoute 3/4 en poids d'eau. Ce bain donne de très-bons résultats; cependant il est un mélange que je préfère encore : c'est de mettre parties égales de chlorure de cuivre et de chlorure de fer avec 3/4 d'eau. Le chlorure de fer a, comme celui de cuivre, la propriété d'impressionner la plaque d'argent et de produire plusieurs couleurs; mais elles sont infiniment plus faibles, et c'est toujours le jaune qui domine; cela est d'accord avec la couleur jaune de la flamme produite par le chlorure de fer.

Si l'on forme un bain composé de toutes les substances qui séparément donnent une couleur dominante, on obtiendra des couleurs très-vives; mais la grande difficulté est de les mélanger en proportions convenables, car il arrive presque toujours que quelques couleurs se trouvent exclues par d'autres; cependant on doit arriver à les reproduire toutes.

Je dois dire qu'il existe de très-grandes difficultés dans l'obtention de ces couleurs, plus encore que dans tous les autres procédés de photographie ; car, quoique préparant les plaques de la même manière, on n'est pas toujours sûr d'obtenir les mêmes résultats; cela tient, entre autres causes, à l'épaisseur de la couche de chlore, et à son degré de concentration, qui varie selon les chlorures que l'on a employés.

De l'influence de l'eau et de la chaleur dans les phénomènes de coloration par la lumière.

L'influence de l'eau est incontestable, puisque le chlore sec ne produit aucun effet, tandis que, si l'on emploie le chlore liquide par immersion ou en vapeur aqueuse, on obtient la reproduction de toutes les couleurs, comme nous l'avons signalé.

Dans les rapports que j'ai cru remarquer entre le calorique et les effets de lumière, j'ai observé ceux-ci : c'est que lorsque la plaque a été soumise à l'action du chlore, il faut la chauffer au-dessus d'une lampe à alcool, et elle prend alors successivement toutes les teintes produites par la chaleur. Ainsi, la plaque qui, au sortir du bain, a une couleur obscure, prend, par la chaleur, successivement les teintes suivantes : *rouge brun, rouge cerise, rouge vif, rouge blanc* ou *teinte blanche* ; dans ce dernier état elle ne produit plus d'effet étant exposée à la lumière ; c'est à la couleur rouge cerise qu'il faut l'exposer.

Observations générales sur ces phénomènes.

Chose remarquable ! c'est que, pour obtenir les effets de coloration, il faut absolument opérer sur de l'argent métallique, préparé comme je l'ai dit ; car l'azotate, le chlorure, le cyanure et le sulfate d'argent étendus sur papier ou enduits d'amidon ne donnent que du noir et du blanc. Peut-être, en employant la poudre d'argent mélangée aux substances que j'ai indiquées, obtiendrait-on

quelque résultat en enduisant une feuille de papier de ce mélange : c'est une expérience que je me propose de faire. J'ai déjà essayé le papier argenté, et cela m'a donné d'assez bons résultats, mais inférieurs à ceux de la plaque métallique.

Nous avons vu que toutes les substances qui donnaient des flammes colorées donnaient aussi des images colorées, et presque toujours en rapport ; car si je ne suis pas parvenu à isoler complétement un rayon, c'est-à-dire à n'obtenir qu'une seule couleur sur la plaque, à l'exclusion de toutes les autres, j'ai toujours obtenu une couleur dominante, selon la substance que j'employais ; et si l'on ne peut pas obtenir une seule couleur, c'est que le chlore, qui est la substance indispensable pour les obtenir, les produit toutes par lui-même, comme nous l'avons vu en opérant avec du chlore liquide pur ; mais, dans ce cas, les couleurs sont toujours très-faibles, tandis qu'elles prennent séparément beaucoup de vivacité, selon la substance que l'on a employée en mélange avec le chlore liquide.

L'iode et le brome, en cela bien différents du chlore, ne peuvent être employés ; ni l'un ni l'autre ne produisent de couleurs ; ils ne produisent pas de flammes colorées ; même lorsqu'ils sont combinés à du cuivre, ils ne donnent qu'une flamme verte. Le chlore, à l'état de chlorure ou de chlorate, est la seule substance qui donne à l'argent métallique la propriété de se colorer par la lumière.

J'ai observé aussi que certaines couleurs étaient plus longues à paraître, et que, pendant ce temps-là, d'autres avaient disparu.

Manière d'opérer.

J'ai formé tous mes bains de 1/4 en poids de chlo[re]
et de 3/4 d'eau ; ce sont les proportions qui m'ont [paru]
le plus convenables. Quand on emploie l'acide chlo[rhy]
drique avec un sel de cuivre, il faut l'étendre de [beaucoup]
d'eau. Le chlore liquide ne doit pas être trop conce[ntré]
si l'on veut obtenir de beaux jaunes.

Dans les bains composés de plusieurs substances, [il est]
essentiel de filtrer ou de décanter la liqueur afin de l'[avoir]
très-claire ; on la renferme ensuite dans un vase pou[r s'en]
servir au besoin.

On ne doit prendre de cette liqueur que la quantit[é né]
cessaire pour préparer deux plaques au plus, parce [que le]
bain s'affaiblit considérablement à chaque opération[. Ce]
pendant on peut le renforcer en y mettant quelques g[outtes]
d'acide chlorhydrique.

Ayant opéré sur de l'argent au $1,000^{me}$, j'ai obten[u des]
couleurs plus vives que sur une plaque qui contenai[t plus]
de cuivre. J'ai ensuite opéré sur une plaque d'arge[nt au]
718^{me} et je n'ai obtenu que des couleurs très-obsc[ures,]
de sorte que l'argent le plus pur sera toujours préf[érable]
pour les expériences.

La plaque étant parfaitement décapée (et pour c[ela il]
faut se servir d'ammoniaque et de tripoli), on la p[longe]
dans le bain d'un seul coup et on l'y laisse pendant [quel]
ques minutes, afin d'avoir une couche assez épaiss[e. En]
sortant la plaque du bain, on la rince à grande eau [et]
on la sèche avec une lampe à alcool. Elle a pris d[ans le]
bain une couleur obscure, presque noire, et, si on l

sait ainsi à la lumière, les couleurs se produiraient également, mais beaucoup plus lentement, et le fond serait toujours noir; il faut, pour avoir un fond clair et pour que l'opération soit plus rapide, que la plaque soit amenée par la chaleur à une teinte rouge cerise; c'est la couleur à laquelle (comme je l'ai dit) il faut l'exposer à la lumière. Le temps de l'exposition varie beaucoup, selon la préparation de la plaque, mais on peut calculer qu'il faut deux ou trois heures pour obtenir une épreuve dans la chambre obscure; c'est très-long, sans doute, mais la question d'accélération étant tout à fait secondaire, je ne m'en suis pas encore occupé. Cependant j'indiquerai déjà le fluorure de soude, comme accélérant beaucoup l'opération; il en est de même de l'acide chlorique et de tous les chlorates.

Du fixage des épreuves.

Jusqu'à ce jour je ne suis pas encore parvenu à fixer les couleurs; elles disparaissent très-promptement, même à la lumière diffuse, rien ne peut les maintenir. J'ai fait plus de cent essais, sans avoir pu obtenir le moindre résultat satisfaisant. J'ai passé en revue tous les acides et tous les alcalis: les premiers avivent les couleurs, et les seconds les enlèvent en détruisant le chlore pour ne laisser qu'une image noire. C'est par ce moyen que j'ai obtenu des épreuves identiques à l'image daguerrienne, et d'autres sans miroitage; il suffit, pour obtenir ces dernières, d'avoir une couche très-épaisse sur la plaque et de la laisser moins de temps exposée à la lumière.

Le problème de la fixation des couleurs me paraît bien

difficile à résoudre; cependant je n'en continue pas m[oins]
mes recherches et je suis déjà parvenu à les fixer mo[men]-
tanément par une exposition des couleurs à la flamm[e de]
l'alcool contenant du chlorure de sodium, ou de l'hy[po]
chlorate d'ammoniaque, ce qui est encore préférable.

SUPPLÉMENT AU MÉMOIRE DÉPOSÉ A L'ACADÉMIE.

J'ai constaté que ces phénomènes de coloration p[ar la]
lumière se manifestaient également dans le vide co[mme]
dans l'air; par conséquent, l'oxygène ne joue aucun [rôle;]
il reste donc trois agents, l'eau, la chaleur, et la lum[ière]
qui en est le principal.

J'ai étudié la propriété de chaque chlorure, soit sé[pare]-
ment, soit simultanément avec le chlore liquide ou [avec]
un sel de cuivre; car si l'on ne prépare pas la plaque [d'ar]-
gent par le moyen de la pile, un sel de cuivre est [indis]-
pensable pour obtenir une couche d'une certaine épais[seur]
et dans ce cas les couleurs sont beaucoup plus vives.

Je vais donner la nomenclature de tous les chlorure[s que]
j'ai employés, en les plaçant par catégorie.

Action et propriété de chaque chlorure.

Première catégorie.

Chlorures qui, étant employés seuls, impressionn[ent la]
plaque d'argent, de manière à lui faire prendre tou[tes les]
couleurs ou plusieurs couleurs du modèle.

Ce sont les chlorures de *cuivre*, de *fer*, de *nickel*, de *potassium*, et les hypochlorites *de soude* et *de chaux*, ainsi que le chlore liquide, par immersion ou en vapeur.

Deuxième catégorie.

Chlorures qui, étant employés seuls, impressionnent la plaque d'argent et qui cependant ne donnent pas d'images colorées par la lumière. Ce sont les chlorures d'*arsenic*, d'*antimoine*, de *brome*, de *bismuth*, d'*iode*, d'*or*, de *platine*, de *soufre*.

Troisième catégorie.

Chlorures qui, employés seuls, n'impressionnent pas la plaque d'argent, mais qui l'impressionnent si on les mélange à un sel de cuivre (surtout avec le sulfate ou le nitrate de cuivre), et qui alors donnent des couleurs par la lumière. Ce sont les chlorures d'*aluminium*, de *baryum*, de *cadmium*, de *calcium*, de *cobalt*, d'*étain*, de *manganèse*, de *magnésium*, de *phosphore*, de *sodium*, de *strontium* et de *zinc*. L'acide hydrochlorique, étendu d'un dixième d'eau et mélangé à du nitrate de cuivre, impressionne la plaque et donne toutes les couleurs.

Quatrième catégorie.

Chlorures ou chlorates qui, quoique mélangés à un sel de cuivre et impressionnant la plaque d'argent, ne donnent pas de couleurs par la lumière. Ce sont le chlorure de *mercure* et le chlorate de *plomb*.

Résumé.

La première catégorie contient les chlorures qui, employés seuls, impressionnent la plaque d'argent de nière à lui faire prendre toutes ou plusieurs couleurs chose remarquable, c'est que tous ces chlorures dor également, par la combustion, des flammes colorées

La deuxième catégorie contient des chlorures qu pendant impressionnent la plaque d'argent étant emp seuls ; mais comme aucun d'eux ne donne de flai colorées, ils ne donnent également pas d'images col par la lumière, lors même qu'on les mélange à un s cuivre.

La troisième catégorie contient les chlorures qui, seuls, n'impressionnent pas la plaque d'argent, et c donnent pas de flammes colorées (à l'exception de de zinc, qui donne de faibles couleurs) ; mais, en le langeant avec un sel de cuivre, il se forme un ch de cuivre ; alors ils deviennent, dans ce cas, suscep d'impressionner la plaque et de produire des cor par la lumière.

La quatrième catégorie contient les chlorures qui, que mélangés à un sel de cuivre et impressionnant ce cas, la plaque d'argent, ne produisent pas de co par la lumière ; ils ne donnent également pas de fla colorées si on les brûle seuls, et combinés à un cuivre ils ne donnent qu'une flamme verte.

Il existe encore un grand nombre de chlorures que pas expérimentés, parce qu'ils sont d'un prix trop pour que j'aie pu les employer, surtout à former des

Ces chlorures sont ceux de *carbone*, de *cérium*, de *chrome*, de *cyanogène*, d'*iridium*, de *molybdène*, de *palladium*, de *silicium*, de *rhodium*, de *titane*, de *tungstène* et de *zirconium*.

Conclusion.

Depuis près d'un an que je m'occupe de ces recherches, j'ai observé bien des faits, j'ai répété un grand nombre de fois les mêmes expériences, et ce n'est que d'après cela que j'ai écrit le Mémoire que j'ai l'honneur de présenter à l'Académie.

Maintenant, d'après les faits que j'ai observés, il paraît bien que, s'il n'y a pas similitude complète entre les flammes colorées et les images colorées obtenues par la lumière sur une plaque d'argent préparée avec les chlorures ou chlorates qui colorent les flammes, il y a une grande analogie entre ces couleurs.

DEUXIÈME MÉMOIRE.

(Présenté à l'Académie le 9 février 1852.)

En continuant mes expériences sur la relation des images colorées par la lumière avec les flammes colorées, j'ai observé de nouveaux faits, que je vais avoir l'honneur de soumettre à l'Académie.

Mes dernières expériences m'ont démontré que ces phé-

nomènes de coloration par la lumière ne tenaient véritablement qu'à *la proportion de chlore ou chlorure* dont étaient composés les bains dans lesquels je préparais mes plaques d'argent.

On sait, par les expériences de M. Edmond Becquerel, que l'eau chlorée impressionne la plaque d'argent par une simple immersion, de manière à la rendre susceptible de reproduire ensuite, par la lumière, les couleurs du spectre solaire; mais il se produira *telle ou telle couleur dominante*, selon la *quantité de chlore* que contiendra l'eau servant à préparer la plaque d'argent.

Ainsi je produirai le rayon jaune par la plus faible quantité de chlore, et le rouge et l'orangé par de l'eau complétement saturée de chlore; ou bien j'ajouterai à du chlore liquide un sel de cuivre et même du deutochlorure de fer. La première de ces substances donnera beaucoup de vivacité aux couleurs, car elles sont très-faibles avec le chlore employé seul.

Plusieurs chlorures n'ont aucune influence sur la plaque d'argent, tels sont les chlorures de sodium, d'aluminium, de magnésium, etc.; mais si l'on ajoute à leur solution un sel de cuivre, ils deviendront propres à impressionner la plaque d'argent et à produire des couleurs; lesquelles couleurs deviendront dominantes à la volonté de l'opérateur, selon la quantité du chlorure que l'on aura joint au sel de cuivre (les proportions de sel de cuivre varient selon les chlorures que l'on emploie).

Ce résultat est d'autant plus remarquable que les sels de cuivre employés sans un chlorure n'exercent aucune influence; et cette influence varie en raison de la quantité de chlore ou de chlorure que l'on met dans le bain avec une quantité de sel de cuivre restant la même. On peut

également, en variant les proportions du sel de cuivre sur une quantité de chlore ou chlorure restant la même, changer les effets; mais alors les résultats seront semblables à ceux du premier cas : cependant il est préférable de prendre 100 grammes de sulfate de cuivre avec 400 parties d'eau, et d'ajouter des proportions de chlore ou de chlorure variables, suivant la couleur qu'on veut obtenir.

Pour obtenir toutes les couleurs à la fois, il faudra prendre la proportion de chlore ou chlorure qui correspond aux rayons jaunes et verts, et, dans ce cas, on aura plusieurs couleurs, en laissant la plaque se préparer convenablement dans le bain ; c'est-à-dire que le bain doit toujours être à une température de dix degrés au moins, et que la plaque doit y rester immergée pendant cinq minutes environ.

Je préviens aussi que le plus ou moins d'épaisseur de la couche fait varier les effets, ainsi que l'absorption du bain ; il est donc bien essentiel d'opérer toujours dans les mêmes conditions, si l'on veut avoir les mêmes résultats. Il faut toujours faire le mélange du chlorure avec le sel de cuivre à froid, ou du moins à une température peu élevée.

Lorsqu'on obtient plusieurs couleurs sur la plaque, elles sont beaucoup moins vives que lorsqu'on ne veut qu'une couleur dominante. Voilà pourquoi il est si difficile d'obtenir plusieurs couleurs à la fois, avec une grande intensité, surtout avec des fonds blancs, et de reproduire en même temps des noirs.

Cependant j'ai souvent approché du but, et l'on peut en juger par les épreuves que j'ai l'honneur de présenter [1].

J'ai dit que la plus faible quantité de chlore ou chlorure

[1] Voir la note à la fin du volume.

donnait des jaunes; mais pour avoir des indigos et des violets très-vifs, il n'y aura plus de jaune ; le rouge seul vient toujours, parce que cette couleur est l'effet de la chaleur de 100 degrés, à laquelle la plaque a été préalablement exposée, avant toute action de la lumière ; cependant avec les jaunes le rouge est très-faible. Les plus beaux rouges sont obtenus avec une grande quantité de chlore ou chlorure, excepté avec les chlorures acides, tels que ceux de zinc et d'étain et l'acide chlorhydrique, donnant de très-bons résultats lorsqu'ils sont mélangés à un sel de cuivre dans des proportions convenables ; car si on les dépasse, il ne se produira plus qu'une couleur violette; dans ce cas, le fond du dessin est très-clair et les lignes sont très-pures ; avec les chlorures neutres, que l'on joint à un sel de cuivre, il arrive que lorsqu'ils sont en excès ils produisent des couleurs très-vives, surtout les rouges et les orangés ; mais le fond de la plaque est toujours sombre, principalement avec le deuto-chlorure de fer.

Si l'on fait un mélange d'une partie de chlorure de fer sur quatre de sel de cuivre dans trois cents parties d'eau, l'on obtiendra toutes les couleurs, avec des fonds blancs ; mais elles sont peu vives.

Si l'on fait un mélange de cent parties de chlorure de magnésium avec cinquante de sulfate de cuivre, toutes les couleurs se reproduiront, et elles seront plus vives que les précédentes ; mais le fond restera toujours sombre ou rosé.

On voit que les proportions de chlorure changent selon l'espèce ; c'est une étude à faire.

Je parlerai maintenant des expériences que j'ai faites sur les flammes colorées, et sur les rapports de la couleur de ces flammes avec les couleurs qui se développent sur la

plaque d'argent préparée avec les corps qui donnent des couleurs à ces mêmes flammes.

On a vu que le chlore seul donnait à une plaque d'argent la propriété de se colorer diversement sous l'influence de la lumière. Il importait donc, à ma manière de voir, de teindre avec lui seul des flammes de toutes les couleurs; et c'est ce que j'ai fait au moyen des expériences suivantes.

Si l'on met dans de l'alcool absolu une faible quantité d'acide chlorhydrique pur, on obtiendra, en l'enflammant, d'abord une flamme jaune; puis, si l'on ajoute progressivement de nouvel acide chlorhydrique, en agitant la liqueur dans une capsule, on obtiendra successivement des flammes de toutes les couleurs du spectre, partant du rayon jaune jusqu'au violet, qui se produira par la plus grande quantité d'acide chlorhydrique que l'on pourra mettre dans l'alcool sans l'éteindre; seulement, je préviens que les flammes sont peu vives; elles le seront un peu plus si l'on substitue à l'acide chlorhydrique un éther chloré, ou la liqueur des Hollandais, et de préférence encore les chlorures de carbone, surtout le sesquichlorure, lequel m'a donné des flammes colorées, depuis le rayon jaune jusqu'au violet. Mais je n'ai pu obtenir de flamme rouge et orangée; cela dépend probablement de ce que la chaleur n'était pas assez forte, ou de ce que je n'ai pas employé assez de chlorure.

Le protochlorure de carbone m'a donné des flammes d'une assez grande intensité de couleur, en l'exposant sur une lame de platine, ou en imbibant une forte mèche d'amiante, chauffée à la flamme d'une lampe éolipyle. J'ai obtenu ainsi des flammes violettes assez vives, mais pas au delà; cela tient, sans doute, à la grande volatilité du protochlorure de carbone, qui ne permet pas de le main-

tenir à une assez haute température pour produire les rayons rouges et orangés, comme on peut le faire avec le chlorure de cuivre ; il résiste cependant beaucoup plus à l'action du feu que le sesquichlorure de carbone, lequel, étant traité de la même manière, se volatilisera aussitôt, en ne produisant qu'une flamme jaune.

Ayant formé un chlorure d'argent avec de l'azotate d'argent et du chlorure de magnésium, lequel, ayant été préalablement parfaitement lavé, a été ensuite exposé à la flamme de la lampe éolipyle, il s'est produit une belle flamme jaune. Mais pour obtenir des flammes de toutes les couleurs du spectre, avec une grande intensité de couleur, il faut former un chlorure de cuivre, en mélangeant de l'acide chlorhydrique (ou un chlorure dont la base ne donne pas de coloration à la flamme) avec un sel de cuivre, ou, de préférence encore, en ajoutant l'une de ces deux choses à du deutochlorure de cuivre. On peut obtenir ainsi des flammes colorées de tous les rayons du spectre, soit en variant les proportions de chlore ou chlorure, soit en variant la température, et les résultats seront les mêmes.

Si, par exemple, on met dans de l'alcool absolu un sel de cuivre, auquel on ajoute progressivement de l'acide chlorhydrique, on produira d'abord une flamme jaune, et successivement on obtiendra toutes les autres couleurs jusqu'au violet. Si, à la place d'un sel de cuivre, on prend du deutochlorure de cuivre neutre, il se produira d'abord une flamme jaune, puis une verte; mais il n'y aura de flamme bleue qu'en y mettant de l'acide chlorhydrique; et, en augmentant la quantité de ce même acide, on arrivera au violet; enfin, on produira une flamme rouge par la plus grande quantité que l'on pourra mettre sans éteindre l'alcool. Maintenant, si je prends du deutochlorure de

cuivre neutre (desséché), et que je l'expose sur une lame de platine, à la flamme d'une lampe à alcool absolu, je produirai successivement des flammes colorées, depuis le jaune jusqu'au rouge, qui se produira par la plus forte chaleur que je pourrai obtenir. Mais ayant pensé qu'à une température plus élevée je pourrais peut-être obtenir une flamme orangée, j'ai eu recours à l'obligeance de M. Cloës, qui m'a préparé une lampe Gaudin, avec un courant d'oxygène, et avec cela j'ai obtenu sur une lame de platine, non-seulement une flamme rouge, mais une très-belle flamme orangée, par la plus haute température que j'aie pu obtenir (résultat que j'avais prévu; on peut se servir pour cette expérience d'une forte lampe éolipyle).

Si je prends le même deutochlorure de cuivre, et que je le jette dans un brasier très-ardent et très-enflammé, comme celui de houille et de bois, il se produira presque simultanément des flammes de toutes les couleurs du spectre, selon l'intensité du feu; et si l'on veut ne produire que des flammes indigos, violettes, rouges et orangées, on n'a qu'à ajouter au deutochlorure de cuivre de l'acide chlorhydrique ou du chlorure de magnésium en assez grande quantité; il se produira, dans ce cas, des jets de flammes rouges dans certaines parties du foyer, qui seront aussi vives que celles produites par la strontiane; mais, dans ce dernier cas, il n'y aura presque pas de flammes vertes, et encore moins de jaunes. Ces deux dernières ne se produiront que vers la fin de la combustion, ou dans les parties les moins intenses du feu; et, s'il y a une chaleur assez forte, il se produira une flamme orangée. On voit que, pour obtenir dans un foyer des flammes de toutes les couleurs du spectre, il est nécessaire de prendre un chlorure de cuivre qui ne contienne que la quantité de

chlore convenable, pour ne produire qu'une flamme verte en brûlant dans l'alcool, et je ferai remarquer que ce rayon se trouve le milieu du spectre solaire, et qu'il en est de même pour produire toutes les couleurs par la lumière. Car on se rappelle que j'ai dit qu'il fallait prendre, dans ce cas, la quantité de chlore ou chlorure qui produisait de préférence les rayons jaunes et verts; alors, toutes les couleurs se produiront, selon l'intensité lumineuse de chaque rayon, comme la variation de chaleur produit des flammes de différentes couleurs. L'intensité de la chaleur peut être (comme on a vu) remplacée par une plus ou moins grande quantité de chlore ; et sur une même quantité de chlore, la chaleur pourra produire la flamme jaune, étant au minimum, et l'orangée, étant au maximum. De même, on voit que la plus faible quantité de chlore produit le rayon jaune par la lumière, et la plus grande le rayon orangé; ou bien, sur une quantité de chlore donnée, la lumière développera toutes les couleurs, selon l'intensité des rayons lumineux.

En résumé, le chlore, étant seul, ne produit que des flammes d'une couleur faible, comparativement à celles produites par un chlorure de cuivre; et il en est de même pour les couleurs héliochromiques, c'est-à-dire celles produites par la lumière sur une plaque sensible.

Il est donc bien remarquable que les mêmes rapports existent entre les flammes colorées et les images colorées par la lumière, puisque, selon la quantité de chlore que j'aurai mise dans mon bain pour préparer une plaque d'argent, j'obtiendrai telle ou telle couleur dominante; les autres seront à peine indiquées; une seule ou deux au plus auront de la vivacité.

Je n'ai trouvé que deux métaux qui donnent des flammes

de différentes couleurs, lorsqu'ils sont combinés à du chlore; c'est le cuivre et le nickel. Ce dernier ne donne même que des couleurs peu vives, comparativement à celles du cuivre.

Il ne m'a pas été possible de faire changer la couleur du chlorure de strontiane, du chlorure de sodium, du chlorure double de potassium et d'uranium, de l'acide borique, en augmentant la quantité de chlorure ou l'intensité de la chaleur.

On dira que cette théorie sur l'obtention des images colorées par la lumière diffère de celle que j'ai donnée dans mon premier Mémoire; cependant on doit voir que le fond est toujours le même, et que ce que j'attribuais à la couleur donnée à la flamme par le radical du chlorure ajouté à la matière en combustion ne tenait véritablement qu'à la quantité de chlore ou chlorure que j'employais, pour former les bains dans lesquels je préparais la plaque d'argent.

TROISIÈME MÉMOIRE.

(Présenté à l'Académie le 6 novembre 1852.)

Dans ce nouveau Mémoire, je traiterai principalement des phénomènes d'optique que j'ai observés en cherchant à fixer les couleurs à la chambre obscure.

Après avoir obtenu par contact, c'est-à-dire en appliquant le recto d'une gravure coloriée sur une plaque sensible, et la recouvrant d'un verre pour l'exposer ensuite à

la lumière, tout ce qu'il était possible d'obtenir dans l'état actuel des choses, j'ai cherché à parvenir aux mêmes résultats dans la chambre obscure. Le passage était difficile, et je m'attendais à rencontrer de grandes difficultés, que je suis parvenu, jusqu'à un certain point, à surmonter.

J'ai reconnu que la reproduction de toutes les couleurs était possible; qu'il ne s'agissait, pour y arriver, que de préparer convenablement la plaque. J'ai commencé par reproduire à la chambre noire des gravures coloriées, puis des fleurs artificielles et naturelles; enfin la nature morte: *une poupée*, que j'ai habillée d'étoffes de différentes couleurs, et toujours avec des galons d'or et d'argent. J'ai obtenu toutes les couleurs; et ce qu'il y a de plus extraordinaire et de plus curieux, c'est que l'or et l'argent se peignent avec leur éclat métallique, de même que le cristal, l'albâtre et la porcelaine se dessinent avec l'éclat qui leur est propre.

J'ai produit des images de pierres précieuses et de vitraux, et ces essais m'ont fait observer une particularité curieuse, que je crois devoir consigner ici. J'avais placé devant mon objectif un verre vert foncé, qui m'a donné une image jaune au lieu d'une image verte, tandis qu'un verre vert clair, placé à côté du vert foncé, s'est parfaitement reproduit avec sa couleur.

La grande difficulté, celle qui m'a le plus arrêté jusqu'à ce jour, est d'obtenir plusieurs couleurs à la fois; cela est possible, cependant, puisque je l'ai souvent fait.

Toutes les couleurs claires se produisent beaucoup plus vite et beaucoup mieux que les couleurs foncées; c'est-à-dire que plus les couleurs se rapprochent du blanc, plus elles se reproduisent facilement, et que plus elles se rapprochent du noir, plus elles sont difficiles à reproduire.

Cela doit être, puisque, plus les couleurs sont lumineuses, plus leur action photogénique est grande.

Les corps qui réfléchissent le plus de lumière blanche sont aussi ceux qui se reproduisent le mieux.

Ainsi la lumière blanche, loin de nuire à la reproduction des couleurs, la rend au contraire plus facile, comme on va le voir.

Ayant remarqué que les couleurs claires et éclatantes se reproduisent beaucoup mieux que les couleurs mates, pourvu cependant que les premières ne soient pas exposées aux rayons directs du soleil, parce que, dans ce cas, elles réfléchiraient la lumière comme un miroir, et brûleraient l'image dans certaines parties, j'ai eu l'idée d'opérer dans une chambre dont l'intérieur fût le plus éclairé possible ; pour cela, j'ai d'abord employé une chambre tapissée de papier blanc.

Les résultats ont été au moins égaux à ceux que me donnait la chambre noire, quant à la reproduction des couleurs, ce qu'il était important de constater.

J'ai ensuite garni l'intérieur d'une chambre noire avec des glaces étamées, et j'ai encore obtenu les mêmes résultats ; cette chambre, cependant, est contraire à toutes les règles de la photogénie.

Je ne puis néanmoins assurer d'une manière positive qu'il y ait réellement avantage à se servir de préférence de ces deux chambres, soit pour la puissance de l'effet, soit pour la rapidité, parce que les moyens dont je dispose ne m'ont pas permis, jusqu'à ce jour, de faire des expériences comparatives suffisamment concluantes.

Par cela même que les couleurs claires se reproduisent plus facilement et surtout plus promptement que les couleurs foncées, il est très-important que les nuances du mo-

dèle soient des nuances de même ton, si l'on veut les reproduire toutes à la fois; sans cela, les nuances claires seraient passées avant que les nuances foncées se fussent produites.

On peut cependant fixer des couleurs de tons différents, en ayant soin de prendre des couleurs claires mates et des couleurs foncées brillantes ou glacées, ce que j'ai fait avec succès.

La couleur la plus difficile à obtenir avec toutes les autres est le vert foncé des feuillages, parce que les rayons verts ont peu d'action photogénique, et sont presque aussi inertes que le noir; le vert clair, cependant, se reproduit très-bien, surtout s'il est brillant, comme dans le papier vert glacé.

Pour obtenir des verts foncés, il faut à peine chauffer la plaque avant de l'exposer à la lumière, tandis que pour obtenir la plupart des autres couleurs, et surtout de beaux blancs, il faut, comme je l'ai dit ailleurs, que la couche sensible soit amenée par la chaleur à la teinte rouge cerise. Cette teinte rouge a de graves inconvénients, les noirs et les ombres restent presque rouges; quelquefois cependant il arrive que les noirs sont bien indiqués, surtout quand on opère par contact.

J'ai essayé, par tous les moyens en mon pouvoir aujourd'hui, de supprimer cette préparation par élévation de température, mais cela ne m'a pas encore été possible.

Les expériences suivantes m'ont mis sur la voie qui me conduira, je l'espère, à une solution complète du problème de *l'héliochromie*.

Si, au sortir du bain, on ne fait que sécher la plaque, sans élever la température au point d'en faire changer la

couleur, et qu'on l'expose ainsi à la lumière, recouverte d'une gravure coloriée, on obtient réellement, après très-peu de temps d'exposition, une reproduction de cette gravure avec toutes les couleurs; mais les couleurs, le plus souvent, ne sont pas visibles; quelques-unes seulement apparaissent lorsque l'exposition à la lumière a été assez prolongée; ce sont les verts, les rouges, et quelquefois les bleus; les autres couleurs, et fréquemment toutes les couleurs, quoique certainement produites, sont restées à l'état latent. En voici la preuve : si l'on prend un tampon de coton imprégné d'ammoniaque, ayant déjà servi à nettoyer une plaque, et que l'on frotte doucement sur la plaque, on voit apparaître peu à peu l'image avec toutes ses couleurs.

Il a fallu pour cela enlever la couche superficielle du chlorure d'argent, pour arriver à la couche inférieure plus profonde, à celle qui adhère immédiatement à la plaque d'argent, et sur laquelle s'est formée l'image.

On voit par là qu'il ne s'agirait que de trouver une substance qui développât l'image, et peut-être qu'en même temps elle fixerait les couleurs. Le problème, alors, serait résolu en entier.

Dans les nombreuses recherches faites dans cette direction, voici ce que j'ai remarqué : si l'on emploie la vapeur du mercure, on développe très-bien l'image; mais elle est d'un ton gris uniforme, sans aucune trace de couleur; son apparence diffère de celle de l'image daguerrienne, quoique, comme celle-ci, elle se montre sous deux aspects divers, c'est-à-dire image positive dans un sens et négative dans l'autre.

Si l'on emploie une faible dissolution d'acide gallique, additionnée de quelques gouttes d'ammoniaque, on fait

également apparaître l'image, surtout lorsqu'on chauffe un peu, et qu'on sèche ensuite la plaque sans la laver. L'image qui apparaît alors est assez semblable à celle produite par le mercure, et si l'on ajoute à l'acide gallique quelques gouttes d'acéto-azotate d'argent, elle devient presque noire.

Le temps d'exposition nécessaire à la production des couleurs varie considérablement, selon la préparation de la plaque : je l'ai déjà beaucoup abrégé; car j'ai fait des épreuves au soleil avec un objectif allemand pour demi-plaque, dans moins d'un quart d'heure, et en moins d'une heure à la lumière diffuse. Plus la plaque est sensible, plus les couleurs passent vite; et jusqu'à présent, je n'ai réussi qu'à fixer les couleurs momentanément : la question de la fixation permanente est encore à résoudre; elle se lie peut-être, comme je l'ai indiqué plus haut, à la découverte d'une substance qui ferait passer l'image de l'état latent à l'état sensible.

Malgré ce qui reste à faire, je crois avoir déjà obtenu des résultats extraordinaires, qui ont surpris toutes les personnes auxquelles j'ai montré des épreuves de ma poupée, où les galons d'or et d'argent étaient reproduits avec leur éclat métallique, où le modelé de la figure et toutes les couleurs des vêtements se dessinaient avec une assez grande netteté.

Mes meilleures épreuves réalisent déjà en partie les espérances enthousiastes de mon oncle, qui disait à l'un de ses amis, M. le marquis de Jouffroy, qu'un jour il reproduirait son image telle qu'il la voyait dans une glace. Cet immense progrès n'est malheureusement pas encore atteint; mais on peut espérer d'y arriver un jour, et quoique les difficultés à vaincre soient encore nombreuses et graves,

j'ai mis, il me semble, hors de doute la possibilité d'une réussite complète.

Tels sont les faits que j'ai cru devoir porter, dès aujourd'hui, à la connaissance de l'Académie, me réservant de révéler plus tard le mode de préparation des plaques qui m'a conduit aux résultats que je viens d'annoncer, et dont on peut juger par les épreuves que j'ai l'honneur de déposer sur le bureau [1].

[1] Voir la note à la fin du volume.

GRAVURE HÉLIOGRAPHIQUE

SUR ACIER ET SUR VERRE

GRAVURE HÉLIOGRAPHIQUE

SUR ACIER ET SUR VERRE.

PREMIER MÉMOIRE.

(Présenté à l'Académie le 23 mai 1853.)

J'ai l'honneur d'annoncer que, conjointement avec M. Lemaître, graveur, je viens de faire une nouvelle application des procédés de mon oncle (Joseph-Nicéphore Niépce).

Ces procédés se trouvent décrits dans la communication officielle de M. Arago, séance du 19 août 1839 (comptes rendus, t. IX, p. 155).

Mon oncle se servait de bitume de Judée, dissous dans l'essence de lavande, de manière à en former un vernis semblable, quant à l'aspect, au vernis des graveurs. Il l'étendait, au moyen d'un tampon, sur une plaque de cuivre ou d'étain, et appliquait ensuite le recto d'une gravure vernie sur la plaque préparée, la recouvrait d'un verre, et l'exposait à la lumière. Après une heure ou deux d'exposition, il enlevait la gravure et recouvrait la plaque d'un dissolvant composé d'huile de pétrole et d'essence de lavande.

Cette opération avait pour but de faire apparaître l'image qui était invisible, en enlevant le vernis dans toutes les parties qui avaient été préservées de l'action de la lu-

mière, tandis que celles qui avaient été impressionnées par son action étaient devenues insolubles ; il s'ensuivait que le métal était mis à nu dans toute la partie correspondant au noir de la gravure, et en conservait, bien entendu, toutes les demi-teintes.

Il chassait ensuite mécaniquement le dissolvant, en versant de l'eau sur la plaque, la séchait, et l'opération était terminée.

J'ai l'honneur de présenter à l'Académie deux épreuves que M. Lemaître a fait imprimer avec les planches gravées sur étain par mon oncle ; ces planches lui avaient été envoyées de Châlon-sur-Saône, le 2 février 1827[1].

Mon oncle, dans le principe de sa découverte, n'avai d'autre but que de préparer, par la lumière, une planch susceptible ensuite d'être gravée à l'eau-forte, sans le secours du burin ; plus tard, il changea d'idée et chercha produire une image directe sur métal, dans le genre d celle que l'on connaît aujourd'hui, sous le nom d'imag daguerrienne.

C'est pour cela qu'il abandonna la plaque de cuivre pou celle d'étain, et, enfin, la plaque d'étain pour celle d'ar gent, sur laquelle il travaillait à l'époque de sa mort.

J'arrive maintenant aux modifications que M. Lemaîtr et moi avons apportées aux procédés de mon oncle.

L'acier sur lequel on doit opérer ayant été dégraiss avec du blanc de craie, M. Lemaître verse, sur la surfac polie, de l'eau dans laquelle il a ajouté un peu d'acid chlorhydrique, dans les proportions de 1 partie d'acide pou 20 parties d'eau ; c'est ce qu'il pratique pour la gravu à l'eau-forte, avant d'appliquer le vernis : par ce moye celui-ci adhère parfaitement au métal.

[1] Lettre originale entre les mains de M. Lemaître.

La plaque doit être immédiatement bien lavée avec de l'eau pure, et puis séchée.

Il étend ensuite, à l'aide d'un rouleau recouvert de peau, sur la surface polie, *le bitume de Judée dissous dans l'essence de lavande*, soumet le vernis ainsi appliqué à une chaleur modérée, et quand il est séché, on préserve la plaque de l'action de la lumière et de l'humidité.

Sur une plaque ainsi préparée, j'applique le recto d'une épreuve photographique directe (ou positive) sur verre albuminé ou sur papier ciré, et j'expose à la lumière pendant un temps plus ou moins long, suivant la nature de l'épreuve à reproduire, et suivant l'intensité de la lumière ; dans tous les cas l'opération n'est jamais très-longue, car on peut faire une épreuve en un quart d'heure au soleil, et en une heure à la lumière diffuse. Il faut même éviter de prolonger l'exposition, car dans ce cas l'image devient visible avant l'opération du dissolvant, et c'est un signe certain que l'épreuve est manquée, parce que le dissolvant ne produira plus d'effet.

J'emploie pour dissolvant trois parties d'huile de naphte rectifiée et une partie de benzine (préparée par Colas) : ces proportions m'ont en général donné de bons résultats ; mais on peut les varier en raison de l'épaisseur de la couche de vernis et du temps d'exposition à la lumière, car plus il y aura de benzine, plus le dissolvant aura d'action. Les essences produisent le même effet que la benzine, c'est-à-dire qu'elles enlèvent les parties du vernis qui ont été préservées de l'action de la lumière. L'éther agit en sens inverse, ainsi que je l'ai découvert.

Pour arrêter promptement l'action et enlever le dissolvant, je jette de l'eau sur la plaque en forme de nappe, et j'enlève ainsi tout le dissolvant ; je sèche ensuite les

gouttes d'eau qui sont restées sur la plaque, et les op
tions héliographiques sont terminées.

Maintenant reste à parler des opérations du grav
M. Lemaître se charge de les décrire.

COMPOSITION DU MORDANT.

Acide nitrique à 36°, en volume.......... 1 partie.
Eau distillée........................... 8 —
Alcool à 36°............................ 2 —

L'action de l'acide nitrique étendu d'eau et alcoolisé
ces proportions a lieu aussitôt que le mordant a été
sur la plaque d'acier, préparée comme il vient d'être
tandis que les mêmes quantités d'acide nitrique et
sans alcool ont l'inconvénient de n'agir qu'après
minutes au moins de contact. Je laisse le mordan
peu de temps sur la plaque, je l'en retire, je lave et
bien le vernis et la gravure, afin de pouvoir contin
creuser le métal plus profondément sans altérer la c
héliographique. Pour cela, je me sers de résine rédu
poudre très-fine, placée dans le fond d'une boîte pr
à cet effet. Je l'agite à l'aide d'un soufflet, de manière
mer une sorte de nuage de poussière que je laisse r
ber sur la plaque, ainsi que cela est pratiqué p
gravure à l'aqua-tinta; la plaque est alors chauff
résine forme un réseau sur la totalité de la gravure
consolide le vernis, qui peut alors résister plus long
à l'action corrosive du mordant (acide nitrique
d'eau, sans addition d'alcool). Elle forme dans le
un grain fin, qui retient l'encre d'impression et
d'obtenir de bonnes et nombreuses épreuves, apr
le vernis et la résine ont été enlevés à l'aide d
gras chauffés et des essences.

Il résulte de toutes ces opérations que, sans le secours du dessin, on peut reproduire et graver sur acier toutes les épreuves photographiques, sur verre et sur papier, sans avoir besoin de la chambre obscure.

Les épreuves que nous avons l'honneur de présenter sont encore imparfaites, mais elles ne sont pas retouchées ; un graveur pourrait, avec peu de travail, en faire de bonnes gravures.

Nous espérons pouvoir atteindre bientôt le degré de perfection que nous désirons. Ces procédés étant *publics*, deviendront de nouveaux moyens pratiques ajoutés à l'art de la gravure.

NOTE

sur

UN NOUVEAU VERNIS HÉLIOGRAPHIQUE POUR LA GRAVURE SUR ACIER.

(Présentée à l'Académie des sciences le 30 octobre 1853.)

Je m'empresse de communiquer un nouveau vernis pour la gravure héliographique sur acier.

Ce vernis a la fluidité de l'albumine et s'étend aussi facilement que le collodion, sèche aussi vite, ce qui permet d'opérer dix minutes après qu'on a couvert la plaque d'acier.

Voici sa composition :

Benzine.......................	100	grammes.
Bitume de Judée pur...........	5	do
Cire jaune pure................	1	do [1]

[1] Lorsque les substances sont dissoutes, on passe le vernis dans un

J'ai aussi modifié le dissolvant de la manière suivante :

COMPOSITION DU DISSOLVANT.

Huile de naphte...................... 5 parties.
Benzine........ 1 d°

J'annoncerai également que je suis parvenu à rendre mon vernis assez sensible à la lumière pour pouvoir opérer en dix minutes, un quart d'heure au plus, dans la chambre obscure, et quelques minutes suffisent quand on opère par contact aux rayons solaires.

On rend le vernis sensible en versant sur la plaque de l'éther sulfurique anhydre, contenant quelques gouttes d'essence de lavande rectifiée.

Après que la plaque est sèche, on expose à la lumière.

Les opérations héliographiques étant terminées, on fait mordre la planche d'acier d'après les procédés décrits par M. Lemaître, graveur (séance du 23 mai 1853) [1].

Observations.

Il est essentiel que la plaque d'acier soit parfaitement nettoyée avant d'appliquer le vernis ; pour cela, on se sert d'essence ou d'huile de naphte pour enlever le vernis, puis d'alcool et de tripoli avec du coton pour la sécher complétement.

On doit éviter l'humidité par tous les moyens possibles, car elle est pernicieuse pour le vernis.

linge en le pressant, puis on le laisse reposer pour le décanter. Si le vernis devient trop épais, on y ajoute de la benzine.

[1] Voir les comptes rendus de l'Académie des sciences, séance du 23 mai 1853, ou le numéro 22 de *la Lumière* du samedi 28 mai 1853.

L'exposition à la lumière de la gravure sur la plaque doit être de deux ou trois heures, lorsqu'on opère par contact (sans éther) ; du reste, cela dépend de l'intensité de la lumière et de l'épaisseur de la couche de vernis. Je recommande de ne pas mettre cette couche trop épaisse.

L'opération par contact m'a paru préférable à celle de la chambre obscure, sous le rapport de la vigueur du dessin.

Pour que l'opération héliographique soit bien réussie, il faut que le métal soit à nu, dans les parties qui correspondent aux ombres les plus fortes seulement ; alors les demi-teintes existeront naturellement.

Après avoir enlevé le dissolvant, on expose la plaque à la lumière pour sécher et consolider le vernis.

Il faut toujours arrêter promptement l'action du dissolvant, et si l'eau enlève le vernis, c'est une preuve que la lumière n'a pas assez agi, ou qu'il y a eu de l'humidité.

On peut reproduire des épreuves photographiques directes ou positives sur papier mince, sans qu'il soit nécessaire de les cirer, et j'ai la preuve qu'elles se reproduisent très-bien. On peut en juger par l'épreuve que j'ai l'honneur de présenter à l'Académie.

Ce vernis peut très-bien s'appliquer sur pierre lithographique.

J'ai essayé de remplacer dans la composition du vernis la benzine par l'essence de lavande; mais quoique cette substance soit beaucoup plus sensible à la lumière que la benzine, j'ai cru devoir donner la préférence à celle-ci, parce qu'elle est beaucoup plus évaporable, d'une part, et aussi parce qu'elle donne une couche plus homogène.

Cependant on emploiera peut-être un jour l'essence de lavande avec l'éther, pour opérer dans la chambre obscure.

Avec l'essence de lavande, il faut chauffer la pl[a]
après avoir étendu le vernis, afin de le sécher plus pro[mp]
tement, et malgré cela, il faut encore attendre vi[ngt-]
quatre heures avant de pouvoir opérer.

Telles sont les observations que j'ai faites, et qu[e]
m'empresse de communiquer dans le but de rendre f[acile]
l'application de procédés qui ont déjà donné, dans [des]
mains habiles, de si beaux résultats.

Mon seul désir étant de propager ce procédé, qu[i est]
l'avenir de la photographie, sa réussite complète ser[a ma]
plus belle récompense.

DEUXIÈME MÉMOIRE.

(Présenté à l'Académie le 2 octobre 1854.)

Quoique je n'aie pas encore atteint le but que j'es[père]
au point de vue de la sensibilité du vernis, je vais c[epen-]
dant livrer à la publicité le résultat de mes reche[rches]
dans l'espoir qu'elles seront utiles aux opérateurs.

J'ai observé que le bitume de Judée était le co[rps]
plus sensible à l'air et à la lumière, mais que cette [sensi-]
bilité était excessivement variable.

La pureté du bitume, son exposition à l'air et à [la lu-]
mière, plus ou moins prolongée, et dans un état d[e divi-]
sion plus ou moins grand, sont autant de causes de [varia-]
tions dans la rapidité avec laquelle l'air et la l[umière]
l'influencent.

Pour s'assurer de ce fait, on n'a qu'à exposer du

de Judée (pulvérisé et en couches minces) à l'air et aux rayons solaires, pendant plusieurs jours, on verra alors que ce même bitume étant dissous et à l'état de vernis héliographique aura acquis une *sensibilité* beaucoup plus grande que celle qu'il avait avant son exposition à l'air et à la lumière.

Une autre expérience que j'ai faite et qui est encore plus frappante est celle-ci.

Si, après avoir fait dissoudre du bitume de Judée pour en former un vernis héliographique, on expose le vernis à l'air et au soleil pendant environ trois ou quatre heures, il acquerra une sensibilité double et triple de celle qu'il avait auparavant, et si on prolonge cette exposition de quelques heures, on augmentera encore la sensibilité; mais il arrive un moment où il faut soustraire le vernis à ces deux agents; sans cela il ne serait plus susceptible d'être employé : c'est ce qui a lieu après qu'il a subi une exposition de dix à douze heures. On observe alors qu'étendu sur la plaque, il ne reproduit plus une image nette du modèle, car l'image qui se manifeste par l'action du dissolvant est imparfaite, elle est comme voilée, ce qui, du reste, et dans de certaines limites, n'est pas un obstacle à l'action de l'eau-forte, et je dirai qu'il est préférable d'obtenir des épreuves de ce genre dans la chambre obscure, pourvu, toutefois, qu'elles ne soient pas trop voilées.

Des résines (le galipot, par exemple) et des essences, telles que celles d'amandes amères, de térébenthine, de citron et autres, exposées à l'air et à la lumière, acquièrent aussi de la sensibilité.

La benzine, qui se colore fortement sous l'influence de l'air et de la lumière, tandis que l'essence de citron se décolore, acquiert également de la sensibilité; mais une

trop longue exposition finit par rendre tous ces corps [com]plétement inertes.

Un vernis héliographique renfermé dans un flacon [plein] et bien bouché, tenu dans l'obscurité pendant quinze j[ours] n'éprouvera aucun changement, tandis que le même [ver]nis, tenu dans un flacon à moitié plein et exposé [à la] lumière diffuse d'un appartement, acquerra une *ra[pidité]* deux ou trois fois plus grande que celle qu'il avait d[ans le] principe.

Quant au dissolvant du bitume de Judée pour e[n for]mer un vernis héliographique, je n'ai rien trouvé d[e pré]férable à la benzine, seulement il est nécessaire d'y aj[outer] un dixième d'essence pour rendre le vernis plus sens[ible à] la lumière et pour lui donner plus de liant et de visc[osité] afin de remplacer la cire que je supprime.

On peut, à cet effet, employer plusieurs sortes [d'es]sences; mais toujours dans les proportions d'un di[xième] av[e]c la benzine.

Toutes les essences ne sont pas propres à form[er un] vernis héliographique ; car elles sont plus ou moin[s sen]sibles à la lumière, et elles forment un vernis p[lus ou] moins homogène, comme, par exemple, celles d'a[mandes] amères et de laurier-cerise, qui sont les plus sensibl[es à la] lumière, mais qui, à l'état de vernis héliographiq[ue ne] donnent pas, après la dessiccation, une couche hom[ogène;] on peut obvier autant que possible à cet inconvéni[ent en] chauffant légèrement la plaque vernie pour la [sécher] promptement; je dis qu'il faut chauffer légèrement [parce] que l'action de la chaleur enlève aux essences, et s[urtout] au bitume de Judée, une grande partie de leur sen[sibilité] à la lumière.

L'essence qui donne le vernis le plus onctueux e[st]

d'aspic pure non distillée; mais celle que je préfère à toutes les essences est celle de zest de citrons pure (obtenue par expression), parce qu'elle donne les plus beaux résultats héliographiques. Le vernis qu'elle forme est très-homogène, plus siccatif et plus sensible à la lumière que celui que l'on prépare avec l'essence d'aspic; seulement il est plus sec, et c'est ce qui fait qu'il donne des traits plus purs.

Je divise les essences en deux catégories, parce que les unes ont la propriété de troubler les éthers sulfurique, azotique, acétique et chlorydrique, et les autres, la benzine et l'huile de naphte.

Celles qui troublent les éthers ne troublent pas la benzine, et celles qui troublent la benzine ne troublent pas les éthers.

Si on mélange une essence qui trouble les éthers avec une qui trouble la benzine, elles se troubleront mutuellement; mais le précipité disparaîtra assez promptement, et ces essences mélangées troubleront alors les éthers et la benzine, suivant la quantité prédominante de l'une d'elles.

Je vais donner pour exemple de ces faits les résultats suivants.

HUILES VOLATILES.

1re CATÉGORIE,	2e CATÉGORIE,
Troublant les éthers.	*Troublant la benzine.*
D'anis.	D'amandes amères.
De grande absinthe.	D'aspic.
D'aneth.	De bergamote.
D'angélique.	De basilic.
De bigarade.	De cannelle de Chine.
De badiane.	De cannelle de Ceylan.

— 84 —

1re CATÉGORIE.	2e CATÉGORIE.
Troublant les éthers.	*Troublant la benzine.*
De bois de cèdre.	De cannelle giroflée.
De bois de sassafras.	De calamus.
De zeste de citron.	De coriandre.
De cédrat pur.	De cubèbe.
De carvi.	De cajeput.
De cumin.	De girofle.
De charvi.	De géranium rosat.
De copahu.	De lavande.
De céleri.	De fleurs de lavande.
De camomille romaine.	De laurier-cerise.
De petit cardamome.	De laurier franc.
D'estragon.	De menthe pure.
De fenouil amer.	De marjolaine.
De fenouil doux.	De mélisse.
De fleurs d'oranger ou néroli.	De piment Jamaïque.
De gingembre.	De patchouli.
De genièvre.	De pouliot.
D'hysope.	De roses d'Orient.
De macis.	De romarin.
De myrte.	De serpolet.
De muscade.	De sauge.
D'oranger de Portugal.	De semen-contra.
De petits grains.	De thym.
De persil.	De tamarin.
De poivre.	De vétiver.
De rue.	De vin.
De sariette.	De wintergren-gaultheria.
De sabine.	De verveine de l'Inde.
De térébenthine.	
De valériane.	

Les quatre liquides suivants troublent les éthers.	Les trois liquides suivants la benzine.
L'huile de naphte rectifiée.	Les éthers.
La benzine.	L'alcool.
Le sulfure de carbone.	L'esprit de bois.
Le chloroforme.	

Nota. L'essence de Mi[rbane ?]
nitrobenzine ne produit au[cun trouble;]
il en est de même de tou[tes les]
essences artificielles.

On peut facilement, d'après ce tableau, distin[guer si]
une essence de la première catégorie est pure ou m[élangée]

avec une de la seconde ; de même pour celles de la deuxième catégorie.

Il est bien important pour faire ces expériences d'opérer sur des essences pures et non rectifiées ou distillées, surtout pour celles de la deuxième catégorie qui, par la distillation, perdent la propriété de troubler la benzine ; mais si une essence de cette catégorie contient une essence de la première, elle troublera les éthers, quoique ayant été rectifiée ou distillée, parce que celles de la première catégorie ne perdent jamais la propriété de troubler les éthers.

Parmi les essences qui troublent les éthers, je citerai celle de térébenthine comme produisant le maximum d'effet, sans perdre cette propriété quand bien même on la porte à l'ébullition, et il en est de même de toutes les essences de cette catégorie.

Parmi les essences qui troublent la benzine, je citerai celles d'amandes amères et de laurier-cerise, comme produisant le maximum d'effet; viennent ensuite toutes les variétés de lavandes, parmi lesquelles celle d'aspic pure non rectifiée produit le plus grand trouble dans la benzine ; mais dans les deux catégories les essences produisent ces effets à différents degrés, et le précipité n'a plus lieu avec un excès.

Si l'on chauffe une essence de la deuxième catégorie en vase clos, elle ne perd pas cette propriété; mais si, au contraire, on la chauffe à l'air libre à une température un peu au-dessous de celle de l'ébullition, elle perd promptement la propriété qui, auparavant, lui faisait troubler la benzine; elle ne la perd pas si on la laisse à l'air libre, à la température de l'atmosphère.

On verra plus loin que j'ai utilisé ce principe des essences

de la deuxième catégorie, pour consolider mon
héliographique, et reconnu que toutes les essences
première catégorie sont impropres à cet usage.

Il résulte de toutes ces observations que j'ai m
mon vernis de la manière suivante :

 Benzine.................................. 90 grammes.
 Essence de zeste de citron pure............ 10 do
 Bitume de Judée pur....................... 2 do

Ce vernis, beaucoup plus fluide que celui do
publié déjà la préparation, a l'avantage de donne
couche plus mince, et plus la couche est mince, pl
a d'accélération dans l'effet produit par la lumière,
y a de pureté dans les traits, et plus il y a de demi-te
si toutefois l'exposition à la lumière n'a pas été tro
longée.

Ce vernis n'a qu'un inconvénient, c'est celui
pas offrir quelquefois assez de résistance à l'act
l'eau-forte ; mais au moyen des *fumigations* dont
parler, on peut consolider la couche de vernis l
mince. On procède à cette *fumigation* après que la pl
subi l'action de la lumière et celle du dissolvant.

Voici la manière d'opérer les *fumigations* :

On a une boîte semblable à celle qui sert à pa
plaque daguerrienne au mercure, fermant herm
ment, de la dimension des plus grandes plaques
sur lesquelles on doit opérer, parce qu'au moyen
petites barres mobiles appuyées sur des liteaux plac
l'intérieur, on éloigne ou l'on rapproche les barres
la dimension de la plaque.

Dans le fond de la boîte, qui doit se trouver à u
taine hauteur du sol, on place une capsule de por

dans l'ouverture ronde d'une feuille de zinc, on chauffe la capsule (contenant de l'essence d'aspic pure non distillée ou rectifiée) avec une lampe à alcool de manière à porter la température de 70 à 80 degrés au plus, afin d'éviter de volatiliser une trop grande quantité d'huile essentielle, car alors le vernis se dissoudrait et ne présenterait pas, comme cela doit être, une couche brillante et de couleur bronze, semblable au premier aspect de la plaque vernie, avant l'exposition à la lumière.

Je recommande dans ces *fumigations* de ne chauffer l'essence que jusqu'à ce qu'il y ait un léger dégagement de vapeur, de prolonger l'exposition de deux ou trois minutes, de chauffer de nouveau et de recommencer une seconde *fumigation*, si cela est nécessaire (la même essence peut encore servir à une seconde fumigation, mais pas au delà); laisser ensuite bien sécher la plaque en l'exposant un instant à l'air avant de faire mordre à l'eau-forte, et si les opérations ont été bien faites, on aura une résistance complète, qu'il faut même éviter de porter à l'excès, parce que l'eau acidulée n'agirait plus; dans ce dernier cas, on peut quelquefois faire attaquer la plaque par l'acide, en la retirant de l'eau une ou deux fois et en la soumettant au contact de l'air.

Toutes les essences de la deuxième catégorie peuvent être employées en fumigations, leur action sera en rapport avec le trouble qu'elles produisent dans la benzine, ce qui fait que certains graveurs préfèrent, par exemple, l'essence de bergamote (que j'ai indiquée) à celle d'aspic, qui agit trop fortement et qui graisse un peu la plaque, ce qui nuit parfois à l'action du grain d'aqua-tinta.

Les images obtenues dans la chambre obscure et qui sont voilées (ou non entièrement découvertes, comme je

l'ai dit), n'ont besoin généralement que d'être soumis
la vapeur de l'essence de bergamote, qui est moins ac
que celle d'aspic.

Les essences qui sont propres à composer un ve
héliographique peuvent aussi être employées en vap
pour augmenter la sensibilité des plaques vernies; r
il est difficile d'en régler l'action.

Je recommande de ne faire mordre une planche d'a
que lorsque l'opération héliographique est bien réu
La première condition pour obtenir une bonne in
héliographique, c'est d'avoir une belle couche de ve
sur la plaque d'acier, qu'elle soit exempte de grain
poussière et de bulles d'air, qui forment autant de p
trous après la dessiccation.

Quant à la durée de l'exposition à la lumière, ell
très-rapide quand on opère par le contact d'une épr
photographique sur verre ou sur papier, mais elle ne
pas encore assez pour que l'on puisse opérer facile
dans la chambre noire : cependant on obtient des épre
avec assez de rapidité, en opérant avec un vernis con
de bon bitume de Judée et qui a été convenablement e)
à l'air et à la lumière.

J'ai composé un vernis complétement imperméa
l'acide, sans le secours des *fumigations;* il suffit pour
de mettre dans le vernis un gramme de caoutchouc, di
préalablement dans l'essence de térébenthine en forr
pâte onctueuse; mais alors il ne peut supporter la ch
à laquelle on est obligé de soumettre la plaque métal
pour appliquer le grain d'aqua-tinta nécessaire po
reproduction des épreuves photographiques.

Ce vernis est excellent pour l'application que j'ai
de la gravure héliographique sur verre. On opère, da

cas, comme sur la plaque métallique, puis on soumet la plaque de verre à l'action de la vapeur de l'acide fluorhydrique pour graver en mat, ou bien on couvre la feuille de verre de cet acide hydraté pour graver en creux; on obtient ainsi de très-jolis dessins photographiques gravés sur verre, et si l'on opère sur un verre rouge dont la couleur n'est appliquée que d'un seul côté, on a un dessin blanc sur un fond rouge; on pourrait obtenir des dessins blancs sur toute espèce de verre de couleur.

Avant de terminer ce mémoire, je citerai, dans l'intérêt de la science, les expériences suivantes que j'ai faites.

1° On sait, par la publication de M. Chevreul[1], qu'une plaque enduite d'un vernis héliographique ne s'impressionne pas dans le vide lumineux.

Si on place une plaque vernie dans l'obscurité, mais à un courant d'air atmosphérique, comme, par exemple, dans un long tube de tôle, il arrivera au bout de huit jours que si on verse du dissolvant sur le vernis, il n'agira presque plus, ce sera comme si la plaque avait été soumise pendant quelque temps à l'air et à la lumière.

2° J'ai renfermé dans une boîte bien close une plaque vernie qui avait été soumise à l'action de l'air et de la lumière et dont le vernis était devenu insoluble à l'action du dissolvant; quinze jours après il était dans le même état: donc le vernis ne s'était pas reconstitué dans son état primitif, comme l'opinion en a été émise.

Tels sont les faits qui se rattachent à la question de la gravure héliographique, et si, malgré le pas immense qu'elle a fait depuis un an, elle n'est pas encore arrivée au degré de perfection que j'espère lui voir atteindre un jour, on peut juger de son état actuel par le portrait de

[1] Voir la note à la fin du volume.

l'empereur Napoléon III, et une épreuve d'un monume[nt]
que j'ai l'honneur de présenter à l'Académie.

Avant peu j'espère présenter des épreuves gravées [à]
la chambre obscure et obtenues en fort peu de temps,
par un vernis très-sensible, soit par le concours d'un [gaz]
répandu dans la chambre obscure.

NOUVEAU PROCÉDÉ DE MORSURE

POUR LA GRAVURE HÉLIOGRAPHIQUE.

(Note présentée à l'Académie le 12 mars 1855.)

Depuis la publication de mon dernier Mémoire, j[e]
suis occupé de recherches ayant pour but de remp[lacer]
l'*eau-forte* dans la gravure héliographique sur acier.

Les *fumigations* que j'ai indiquées sont certaine[ment]
d'un grand secours, mais elles sont d'un emploi diff[icile];
elles donnent souvent trop ou pas assez de résistan[ce au]
vernis, de sorte qu'il était nécessaire de chercher un [autre]
mordant que l'eau-forte qui pût agir sur le métal [sans]
attaquer le vernis. Dans le grand nombre d'expéri[ences]
que j'ai faites à ce sujet, je n'ai rien trouvé de m[ieux]
que l'eau iodée ou saturée d'iode, à une températu[re de]
10 à 15 degrés au plus, de manière qu'elle ait une [...]

[1] Le portrait de l'Empereur a été retouché ; mais la vue du [monument]
est sans aucune retouche.

Les opérations héliographiques ont été faites par M^{me} Pauline [...]
et celles du graveur par M. Riffaut.

leur d'un jaune d'or, et n'allant pas jusqu'au rouge orangé [1].

On commence la morsure en couvrant la plaque d'eau iodée; puis, après dix minutes, un quart d'heure, on renouvelle l'eau iodée, parce que la première eau ne doit plus contenir d'iode : une partie a dû se combiner à l'acier en formant un iodure de fer, et l'autre s'est volatilisée, de sorte qu'il est important de changer deux ou trois fois l'eau iodée, c'est-à-dire jusqu'à ce que l'on juge la plaque suffisamment mordue.

La morsure se fait lentement, et de plus elle ne serait jamais assez profonde si on ne terminait pas par l'emploi de l'eau-forte, qui, dans ce cas, doit être très-faiblement acidulée d'acide azotique; elle agit alors suffisamment pour creuser le métal plus profondément que l'iode, et sans attaquer le vernis. L'application de ce procédé a donné d'excellents résultats à M. Riffaut, graveur.

[1] Voir la note à la fin du volume.

CONSIDÉRATIONS

SUR LA REPRODUCTION

PAR LES PROCÉDÉS

DE M. NIÉPCE DE SAINT-VICTOR,

DES IMAGES

GRAVÉES, DESSINÉES OU IMPRIMÉES

PAR M. E. CHEVREUL.

Lues à l'Académie des sciences, le 25 octobre 1847.

INTRODUCTION.

1. Si la nouveauté et l'imprévu suffisaient pour donner à des expériences tout l'intérêt qui peut satisfaire une pure curiosité, je n'aurais rien à ajouter à l'exposé qu'on vient d'entendre des travaux de M. Niépce de Saint-Victor, tel qu'il l'a rédigé et déposé à l'Académie; mais par l'originalité des résultats, par les conséquences qu'ils ont déjà et celles qu'ils auront encore tôt ou tard, ces travaux m'ont paru se prêter à des considérations que ne jugeront pas superflues les personnes qui s'efforcent de lier les faits nouveaux avec ceux que l'on connaissait déjà, afin d'établir la contiguïté des efforts par lesquels s'étend incessamment le champ de la science, comme si une seule intelligence le cultivait.

2. Il s'en faut beaucoup que les chimistes et les physiciens aient donné une égale attention aux différentes sortes d'actions moléculaires que la matière présente à l'observation.

3. Les actions en vertu desquelles se font les combinaisons définies ont occupé les chimistes, pour ainsi dire, à l'exclusion des physiciens, soit qu'il s'agisse des composés résultant des affinités les plus énergiques en vertu desquelles des corps comme l'oxygène, le chlore, etc., s'unissent au potassium, au

sodium, etc., ou des composés résultant de la neutrali[sation]
mutuelle des acides et des alcalis ; soit qu'il s'agisse des co[mpo]-
sés ternaires ou quaternaires définis, dans lesquels on e[xprime ?]
un de leurs éléments, l'hydrogène, par exemple, par un [autre]
corps, tel que l'oxygène, le chlore, etc. Les chimistes [n'ont]
pas borné leur étude aux phénomènes passagers [de ces]
actions ; ils l'ont étendue encore aux propriétés de[s]
produits.

4. Les actions moléculaires en vertu desquelles se f[orment des]
composés indéfinis, tels que la plupart des alliages métal[liques,]
la solution de corps solides ou de fluides élastiques dans [des li-]
quides neutres, et des composés solides produits d'u[ne fer-]
mentation, comme l'acier, ont fixé à la fois l'attenti[on des]
chimistes et celle de plusieurs physiciens, parce qu'il [semble]
en effet que, dans les composés indéfinis, l'affaiblissem[ent de]
l'action moléculaire rapproche les phénomènes de ce[ux qui]
sont du domaine de la physique.

5. Les actions moléculaires par lesquelles des corps [fluides]
dans des liquides se fixent à des solides, sans que la fo[rme de]
ceux-ci en paraisse changée, comme cela arrive aux [é-]
teintes dans des bains colorés, n'ont guère été exami[nées jus-]
qu'ici que par le petit nombre des chimistes qui se so[nt livrés]
à l'étude de la théorie de la teinture. Je cite particuliè[rement]
ces composés pour exemple des combinaisons chimiqu[es que]
je rapporte à l'*affinité capillaire*, parce que c'est esse[ntielle-]
ment par les molécules de sa surface qu'un solide en[tre en]
désagrégation de ses molécules en combinaison avec u[n autre.]

6. Quant aux actions moléculaires en vertu desquel[les on]
donne aux tissus des animaux les propriétés nécessaire[s à rem-]
plir le rôle que l'organisation leur a imposé dans les [phéno-]
mènes de la vie, et à divers corps pulvérulents inor[ganiques]
la propriété de constituer des pâtes tenaces et ductil[es, elles]
ont été l'objet d'études plus rares encore que les préc[édentes.]

7. Enfin, des chimistes aussi bien que des physicien[s]

occupés de l'examen des actions que certains solides, particulièrement ceux qui sont poreux ou réduits en poudre impalpable, exercent par leur surface sur des fluides élastiques ; leur attention s'est particulièrement fixée sur les phénomènes manifestés pendant l'action plutôt que sur les propriétés permanentes acquises par les corps qui y ont pris part ; résultat tout simple quand on considère qu'aux yeux de beaucoup de chimistes, l'affinité de laquelle on fait dépendre les combinaisons définies n'existe pas dans les cas dont nous parlons.

8. En définitive, nous voyons comment, à une certaine limite des actions moléculaires, le chimiste et le physicien interviennent dans l'étude de phénomènes qui, au dire de plusieurs, seraient affranchis de l'affinité proprement dite, et rentreraient d'après cela dans la classe des actions purement physiques. Quoi qu'il en soit de cette opinion, les produits de ces actions n'ont point un caractère de permanence dans leurs propriétés, ou une constitution susceptible d'être déterminée d'une manière tellement précise, qu'on puisse les comparer aux composés chimiques proprement dits, à ceux même dont les proportions des éléments sont indéfinies.

9. J'ai cru devoir rappeler cet état de la science, dans l'espérance d'en faire comprendre les rapports avec les recherches de M. Niépce de Saint-Victor ; car dans les expériences qu'il a décrites, l'influence de l'affinité est incontestable. Il se forme des composés définis, des composés analogues à ceux qui sont produits en teinture lorsque des étoffes se combinent à des acides, à des bases, à des sels, à des principes colorants, sans changement de leur état solide ; en outre, des vapeurs se fixent à des solides en vertu d'une force attractive suffisante pour vaincre une partie de leur tension seulement, de sorte que, dans le vide ou dans un espace qui est au-dessous d'une certaine limite de saturation de cette même vapeur, les solides qu'on y place laissent exhaler la totalité, ou du moins une portion de celle qu'ils avaient fixée d'abord.

10. Pour plus de clarté, je ferai trois catégories des expériences de M. Niépce de Saint-Victor.

Dans la *première*, je comprendrai celles qui concernent la reproduction, au moyen de l'iode, d'une gravure, d'un dessin, d'un imprimé, etc., sur un papier collé en cuve avec de l'amidon et du résinate d'alumine, ou sur un enduit d'amidon cuit et adhérent à une surface unie de verre ou de porcelaine,

Dans la *seconde*, je comprendrai les expériences dont l'objet est la reproduction d'une gravure, d'un dessin, d'un imprimé, etc., sur une surface métallique polie, au moyen de divers fluides élastiques.

Dans la *troisième*, je parlerai de la reproduction des images du foyer d'une chambre obscure, au moyen d'un composé d'argent appliqué sur un enduit d'albumine au lieu de l'être sur du papier.

§ I.

Première catégorie d'expériences.

Reproduction, au moyen de l'iode, d'une gravure, d'un dessin, d'un imprimé, etc., sur un papier collé en cuve avec de l'amidon et du résinate d'alumine, ou sur un enduit d'amidon cuit et adhérent à une surface unie de verre ou de porcelaine.

11. Lorsqu'on expose à la vapeur d'iode un papier bien sec sur lequel se trouve une image quelconque, gravée, dessinée ou imprimée, la vapeur se fixe aux parties noires du papier, de préférence aux parties blanches ; cependant, il s'en fixe un peu sur ces dernières ; aussi s'y manifeste-t-il une teinte jaune lorsque l'exposition à la vapeur a été prolongée comme il con-

vient à la réussite de la reproduction de l'image sur papier.

Si l'on applique l'image convenablement iodée sur un papier qui contient de l'amidon et mouillé d'eau aiguisée d'acide sulfurique pur, ou, ce qui est bien préférable, sur un enduit uni d'amidon cuit fixé au verre ou à la porcelaine, et également mouillé d'eau acidulée, l'iode quitte la matière de l'image pour constituer avec l'amidon le composé bleu ou bleu violet connu de tout le monde. Les premières épreuves doivent toujours être rejetées, parce que les blancs sont colorés par la petite quantité de vapeur d'iode qui s'est fixée aux parties blanches de l'image originale; on ne peut voir sans étonnement la fidélité avec laquelle les traits les plus délicats du modèle se retrouvent dans les épreuves que l'on obtient ensuite.

12. Au point de vue scientifique, l'étude de cette reproduction est très-intéressante. En effet, lorsque le modèle se trouve exposé à la vapeur d'iode, celle-ci se porte sur les noirs de préférence aux blancs : mais cela ne veut pas dire que ce soit à l'exclusion des blancs ; car en prolongeant l'exposition, ceux-ci se colorent en orangé jaune-brun par de la vapeur d'iode qui s'y condense. Qu'est-ce qu'il y a donc de vrai dans les expériences de M. Niépce ?

1° C'est que les noirs absorbent la vapeur d'iode plus vite que les blancs, et en proportion plus considérable ; dès lors, en n'exposant une gravure à la vapeur d'iode qu'un temps insuffisant à la coloration des blancs, les noirs iodés seuls peuvent reproduire leur image.

2° C'est que si une gravure a été exposée à la vapeur d'iode assez longtemps pour que les blancs se soient iodés, en la tenant ensuite à l'air libre un temps convenable, l'iode abandonne les blancs, tandis qu'il en reste assez dans les noirs pour que ceux-ci reproduisent leur image.

13. Tous ces effets se manifestent en prenant les corps à une même température, en les mettant en présence à la lu-

mière diffuse ou dans l'obscurité, au milieu de l'air ou dans le vide.

14. *Conclusion.*

Il y a dans la matière des noirs une force attractive capable de surmonter la force répulsive de la vapeur d'iode. Cette force existe dans la matière blanche du papier, mais à un degré plus faible.

Elle est identique à celle qui opère la condensation des fluides élastiques à la surface des corps.

Si on la confond avec l'affinité, son action est des plus faibles dans les phénomènes dont nous parlons [(4) et (7)].

15. La force attractive en vertu de laquelle les noirs fixent la vapeur d'iode se manifeste encore lorsqu'on plonge une gravure dans l'eau d'iode pendant quatre minutes : celui-ci quitte son dissolvant pour s'unir à la matière des noirs, et la gravure passée dans l'eau pure reproduit ensuite son image sur enduit d'amidon, comme si elle eût été préalablement exposée à la vapeur de l'iode.

16. Ces expériences sont du plus grand intérêt pour la théorie de la teinture, car une gravure est, par rapport à l'iode dissous dans l'eau que ses noirs attirent plus fortement que ne le font les blancs, ce qu'une toile de coton, sur laquelle on a appliqué la matière d'un dessin mordancé d'alumine, de peroxyde d'étain, de peroxyde de fer, etc., au moyen d'une planche ou d'un rouleau gravé, est par rapport aux principes colorants de la cochenille, de la garance, de la gaude, etc., dissous dans un bain de teinture, que fixent les parties mordancées. Si l'opération ne se prolonge pas, si les principes colorants ne sont point en excès, les parties de la toile non mordancées pourront ne point se colorer, ainsi que les blancs de la gravure peuvent ne pas prendre d'iode. Mais dans le cas contraire, les blancs perdront leurs principes colorants par l'exposition aux agents atmosphériques ou par un bain léger de chlore, comme les blancs d'une gravure iodée perdront leur

iode par l'exposition à l'air ou par un simple lavage à l'eau.

17. Les noirs d'une gravure fixant l'iode à l'état de vapeur aussi bien que l'iode en solution dans l'eau, établissent un nouveau rapport entre le phénomène de la condensation d'un fluide élastique par un solide, et le phénomène de la fixation par un solide d'un corps dissous dans un liquide.

18. Enfin l'iode fixé aux noirs les abandonne, du moins en partie, pour se fixer sur l'amidon humecté formant enduit sur papier, sur plaque de verre, ou encore sur plaque de porcelaine, et il reproduit l'image des noirs en iodure d'amidon d'un bleu violet, connu de tous ceux qui s'occupent de chimie.

Si l'amidon humide a une supériorité d'affinité pour l'iode sur la matière des noirs, le cuivre à son tour en a une plus grande que l'amidon pour le même corps. Rien de plus intéressant que les deux expériences suivantes de M. Niépce de Saint-Victor, qui le prouvent :

Première expérience. On applique une gravure iodée sur un enduit d'amidon humide adhérent à une plaque de cuivre ; l'iode quitte les noirs, passe au travers de l'amidon, se porte sur le métal, s'y unit et y dessine l'image.

Deuxième expérience. Une image d'iodure d'amidon bleu-violet sur verre est mouillée, puis appliquée sur une plaque de cuivre. L'image colorée s'évanouit peu à peu, pour se reproduire sur la plaque de cuivre en iodure de ce métal.

19. Certes, au point de vue de la mécanique chimique, il est peu de phénomènes aussi remarquables que cette succession de fixations et de déplacements de l'iode relativement à une série de corps doués chacun à son égard d'une force attractive différente ; ainsi, la matière noire d'une gravure l'attirant plus que ne le fait le papier blanc, rappelle à la foi l'action des corps poreux sur les vapeurs et celle des étoffes mordancées sur des principes colorants dissous dans l'eau ; l'amidon humide, enlevant l'iode à la matière noire des gravures, forme un iodure bleu dont la composition paraît bien définie ; enfin,

le cuivre, enlevant à son tour l'iode à l'amidon, constitue sans doute encore avec lui un composé défini, et, fait digne d'attention, dans tous ses déplacements, l'iode constitue toujours l'image produite par la matière noire qui l'a absorbé en premier lieu.

20. La vapeur d'iode se fixe aux noirs produits sur papier blanc avec de l'encre grasse, de l'encre aqueuse non gommée, de la plombagine, du charbon de fusain, de préférence aux blancs ; elle se comporte d'une manière analogue à l'égard du bois d'ébène relativement au bois blanc, de la soie noire relativement à la soie blanche, enfin des parties noires des plumes blanches et noires de pie et de vanneau relativement aux parties blanches de ces mêmes plumes.

21. Avant de passer outre, je crois utile d'ajouter quelques faits propres à démontrer que c'est bien à une force attractive qu'il faut attribuer la cause de la condensation de la vapeur sur les matières noires dont je viens de parler ; qu'en conséquence, on ne pourrait admettre que la vapeur d'iode s'arrêterait aux noirs comme sur un obturateur, tandis qu'elle filtrerait sans obstacle au travers des blancs.

(*a*) Si on applique une gravure iodée entre deux plaques de cuivre pendant huit ou dix minutes, l'image apparaît sur chacune des plaques. La plaque qui touchait le *recto* de la gravure présente l'image en *sens inverse* de celle du modèle, tandis que la plaque qui touchait le *verso* présente l'image en *sens direct*. Si les noirs étaient imperméables à la vapeur d'iode, s'ils faisaient fonction d'obturateur à son égard, il n'y aurait pas eu d'image reproduite sur cette dernière plaque.

(*b*) M. Niépce a parfaitement constaté encore que cette reproduction de l'image a lieu au delà du contact apparent, fait important pour la théorie des images de Moser.

(*c*) On colle le verso d'une gravure sur plaque de verre ; on expose la gravure à la vapeur d'iode. Il est évident qu'il n'y a

plus de filtration possible par les blancs du papier. Eh bien ! la gravure imprime son image sur l'enduit d'amidon.

(d) Une gravure pénétrée d'un corps gras, exposée à l'iode, reproduit toujours son image ; seulement, celle-ci est plus faible que si la gravure n'eût pas été imprégnée de corps gras.

(e) Une différence de porosité entre des parties noires et des parties blanches ne peut expliquer la condensation de l'iode sur les unes, de préférence aux autres. En effet, si une règle d'ébène juxtaposée à une règle de bois blanc poreux reproduit son image sur une plaque de métal, à l'exclusion de celle de la seconde, une règle du même bois blanc, teinte en noir avec la teinture de chapelier, juxtaposée à une règle de bois bien compacte, reproduit son image, tandis que celle-ci ne la reproduit pas.

Il est donc évident, par cette double expérience, qu'une différence de porosité ne suffit pas pour expliquer la différence d'aptitude à se pénétrer de vapeur d'iode que possèdent deux bois, dont l'un est noir et l'autre est blanc.

22. Je ferai observer maintenant que les images produites par le procédé de M. Niépce, au moyen de l'iodure d'amidon, n'ont pas la stabilité d'une image produite avec une encre ou un crayon dont le charbon est la base. Cette remarque ne diminue en rien le mérite du travail de M. Niépce, car il est de toute évidence que s'il n'existe pas aujourd'hui de moyen de faire une image stable sur papier par son procédé, la possibilité d'en trouver un est incontestable, et des essais commencés par l'auteur donnent l'espoir que les obstacles ne sont pas insurmontables.

23. La couleur de l'iodure peut être modifiée suivant que l'amidon a été plus ou moins cuit ; et la couleur bleue-violette de l'iodure ordinaire peut, au moyen de l'ammoniaque, se changer en couleur bistre ou marron.

24. Si une gravure est soumise à l'action de la vapeur de mercure, de la vapeur du soufre ; si elle est imprégnée d'a-

zotate d'argent, d'azotate de mercure, de sulfate de zinc, de sulfate de cuivre ; si elle est passée à l'eau de gomme, à l'eau de gélatine, à l'eau d'albumine, elle perd la propriété de s'ioder. Mais M. Niépce peut la lui restituer par des moyens très-simples, particulièrement en recourant à l'ammoniaque dans certains cas.

M. Niépce reproduit les caractères du *recto* ou du *verso*, à volonté, d'une feuille imprimée des deux côtés.

Il a reproduit l'image d'un tableau en exposant celui-ci à la vapeur d'iode, sauf certaines couleurs qui ne prennent pas l'iode, ou qui le fixent de manière à ne pas s'en séparer ; tels sont l'oxyde de cuivre, le minium, la céruse, l'orpin, le cinabre, l'outremer.

Il reproduit aussi les gravures coloriées non gommées, dans la coloration desquelles on n'a pas employé les matières précitées.

25. Il a fait un grand nombre d'observations intéressantes sur la propriété qu'a l'iode de s'attacher aux reliefs, aux pointes, aux arêtes, que les corps solides peuvent présenter.

C'est en vertu de cette propriété qu'il a reproduit sur métal l'image des timbres secs, et même, dans plusieurs cas, sur papier amidonné.

26. L'affinité élective en vertu de laquelle un corps simple ou composé chasse un corps qui est son analogue d'une de ses combinaisons pour en prendre la place, se retrouvant dans les aptitudes diverses d'une même vapeur à se combiner avec des corps divers, ou des vapeurs diverses à se combiner avec un même corps, on peut dès lors concevoir que si l'iode se combine ou se condense de préférence sur la matière noire d'une gravure, d'un dessin, d'une impression, plutôt que sur le papier blanc, il pourra y avoir telle autre vapeur qui présentera le résultat contraire. De sorte que si cette vapeur, après s'être fixée sur le blanc du papier, s'en dégageait ensuite pendant qu'on la presserait contre une surface dont la matière constituerait avec elle un composé coloré, il est évident que l'image

qu'on obtiendrait alors présenterait les ombres et les clairs répartis inversement de ce qu'ils sont dans l'image originale.

27. M. Niépce a vu qu'en plongeant dans une solution d'hypochlorite de chaux des lettres noires imprimées à l'encre grasse sur papier blanc, pendant cinq minutes, on obtient, après les avoir exprimées entre deux papiers-brouillard, contre un papier de tournesol imprégné d'eau pure, des lettres bleues sur un fond blanc. Il est donc incontestable que le corps décolorant a pénétré le blanc du papier, et qu'ensuite il a réagi sur la matière bleue de ce dernier, tandis qu'il ne semble pas s'être fixé aux noirs ; ou s'il s'y est fixé, une affinité plus forte que celle du papier blanc l'y a retenu. Quoi qu'il en soit, l'effet est inverse de celui que produit l'iode.

28. Puisqu'une vapeur exposée au contact des parties hétérogènes d'un même objet peut se condenser en beaucoup plus grande quantité sur les unes que sur les autres, si elle ne se condense pas sur les premières, à l'exclusion absolue des secondes, on conçoit la diversité d'un grand nombre d'effets susceptibles d'être produits par cette même cause ; et je fais surtout allusion à des effets ressentis par des corps vivants, en vertu des propriétés de la matière que j'appelle *organoleptiques*. J'induis donc de là la possibilité des effets suivants :

1° Différents corps étant exposés à une même matière odorante, les uns ne l'absorbent pas, tandis que les autres l'absorbent. Ceux-ci pourront donc devenir odorants dans des circonstances où les premiers ne le seront pas.

2° Un corps doué de la propriété d'absorber une vapeur vésicatoire est distribué d'une manière symétrique à la surface d'un autre corps dénué de cette propriété. Si on expose les deux corps à cette vapeur, et qu'on les applique ensuite sur la peau d'un animal, les ampoules qui naîtront par cette application seront l'image de la manière dont le premier corps était distribué à la surface du second.

3° Des poisons, des virus, des miasmes à l'état de vapeur

sont en contact avec des corps susceptibles de les absorber et de les céder ensuite aux organes d'un animal; dès lors il arrivera qu'ils seront les véhicules de ces poisons, de ces virus, de ces miasmes, tandis que d'autres corps qui auront été exposés en même temps que les premiers à cette même vapeur sans pouvoir l'absorber n'auront aucune action sur les animaux.

4° Dans les trois cas précédents, j'ai supposé les effets produits par des vapeurs qui, absorbées d'abord par un corps à l'exclusion d'un autre, s'en séparent ensuite; mais très-probablement il y a des corps qui, après avoir absorbé une vapeur, ne la laisseraient pas dégager dans des circonstances où d'autres corps, doués aussi de la faculté de l'absorber, mais n'ayant pas pour elle une affinité aussi forte, la laisseraient dégager. Conséquemment, on pourrait se tromper si l'on concluait toujours de ce qu'un corps, après son contact avec une vapeur, ne produit aucun effet susceptible de dénoter la présence de cette vapeur condensée, qu'il n'existe pas d'affinité mutuelle entre les deux corps.

§ II.

Deuxième catégorie d'expériences.

Reproduction, sur une surface métallique polie, d'une gravure, d'un dessin, d'un imprimé, etc., au moyen de divers fluides élastiques.

29. Pour celui qui ignorerait les résultats des expériences de la première catégorie, il serait difficile de se rendre compte des effets produits par les expériences de la seconde, et dès lors serait extrême la surprise qu'ils causeraient. Mais si les

expériences dont je viens de parler diminuent cette surprise, il y a au moins compensation, en considérant que le lien dont elles servent à celles qui vont nous occuper, satisfait au besoin qu'éprouve tout esprit élevé de coordonner les connaissances précises récemment acquises avec celles qu'il possédait déjà. Mais avant tout, parlons des expériences de la deuxième catégorie, afin d'insister sur les effets dont il s'agit d'expliquer les causes.

30. (*a*) On expose pendant cinq minutes à la vapeur d'iode, développée à la température de 20°, le papier sec sur lequel se trouve l'image qu'on veut reproduire. La vapeur, comme nous l'avons vu dans les expériences de la première catégorie, se fixe sur les noirs.

(*b*) Le papier ainsi iodé est appliqué pendant cinq minutes contre une plaque de cuivre sèche, récemment polie et préalablement nettoyée à l'eau aiguisée d'acide azotique d'abord, et à l'eau pure ensuite. L'iode quitte, en partie du moins, le papier pour le métal. Dès lors, en découvrant la plaque, le dessin apparaît, lorsqu'on la regarde dans un certain sens. Les clairs sont produits par la surface même du métal, et les ombres le sont par une couche de cuivre iodé qui est mate et de couleur de rouille.

(*c*) On fait chauffer de 50° à 60°, dans une capsule, de l'ammoniaque fluor; après la dissipation de la vapeur vésiculaire, on expose à la vapeur élastique et invisible la plaque de cuivre (*b*) qu'on vient de séparer du papier qui l'a iodée. Deux ou trois minutes suffisent pour accomplir l'effet de la vapeur. Voici ce que la plaque présente à l'observateur.

Les clairs où le métal était à nu sont devenus mats, de brillants qu'ils étaient, et d'un gris clair fort différent de la couleur du cuivre; les ombres du cuivre iodé ont pris plus d'intensité, de manière que le contraste entre les clairs et les ombres est bien plus prononcé qu'il n'était avant le contact de la vapeur d'ammoniaque; aussi, sous toutes les incidences où

l'on regarde l'image, les clairs et les ombres conservent invariablement leurs places respectives. Mais j'ai hâte de dire que le dessin a perdu de sa finesse ; les traits ont été transformés en un véritable *pointillé*, semblable à celui de certaines *miniatures en camaïeu qui n'ont pas été finies.*

(*d*) On passe sur la plaque du tripoli, au moyen d'un flocon de coton humecté d'eau pure, dans le sens primitif du poli, et alors les traits du dessin reparaissent, mais sous l'incidence la plus favorable à la vision distincte de l'image, les clairs sont produits, non par la surface du cuivre pur, mais par la surface du métal qui a été modifiée par l'ammoniaque, c'est-à-dire qu'en vertu de cette modification elle est devenue mate et d'un gris blanchâtre ; quant aux ombres, elles sont produites par le cuivre qui a été iodé dans l'origine. En définitive,

{
a', avant l'exposition au contact de l'ammoniaque............ { les *clairs* sont le cuivre pur : les *ombres*, le cuivre iodé.

b', après l'exposition à l'ammoniaque................... { les *clairs* sont le cuivre touché par l'ammoniaque ; les *ombres*, le cuivre primitivement iodé, et ensuite ammoniaqué.

c', Après le passage au tripoli.. { les *clairs* sont le cuivre touché par l'ammoniaque ; les *ombres*, le cuivre primitivement iodé, et ensuite ammoniaqué, comme en *b'* lorsque l'image est vue de la manière la plus distincte ; mais il y a cette différence, qu'en *c'* le cuivre préalablement iodé a acquis l'éclat métallique, de sorte qu'il ne fait les ombres que dans la position où la lumière réfléchie spéculairement n'arrive pas au spectateur. Nous verrons plus bas la conséquence de cet état de choses (61).
}

Tel est le procédé de M. Niépce.

31. Si on passait la plaque qui vient d'être soumise à l'ammoniaque dans de l'eau très-légèrement aiguisée d'acide azotique,

{ les *clairs*, seraient toujours le cuivre qui n'a pas été iodé ; les *ombres*, le cuivre qui a été iodé.

Si on passsait au tripoli la plaque qui a été soumise à l'eau aiguisée d'acide azotique, les effets seraient encore les mêmes ; mais les ombres paraîtraient moins intenses, parce que la mo-

dification produite par l'ammoniaque aurait été affaiblie. Avec de l'eau trop fortement acidulée, l'image s'affaiblirait beaucoup; car l'acide, à une densité de 1,34, fait disparaître l'image.

32. *Remarque.* Lorsqu'un papier iodé a été appliqué encore humide sur la plaque de cuivre, et que les clairs de l'image étaient pénétrés d'une certaine quantité d'iode, les parties de la surface de la plaque correspondant aux clairs prennent de l'iode comme les parties correspondant aux ombres, quoique beaucoup moins. Il arrive dès lors que les clairs de la plaque, au lieu du *gris blanchâtre* qu'ils auraient présenté dans le cas où le papier iodé eût été appliqué parfaitement sec, ont une couleur d'un *gris jaunâtre*. Après avoir passé l'image au tripoli, l'influence de l'iode dans les clairs se fait encore sentir ; ils sont moins brillants, plus mats ou plus gris que ne l'est le cuivre non iodé, poli après avoir été exposé à l'ammoniaque.

Explication des effets précédents.

33. Il y a cinq ans, si on m'eût communiqué les expériences de M. Niépce, en m'engageant à en expliquer les effets, alors que je ne m'étais point encore occupé de la théorie des phénomènes optiques que présentent les étoffes de soie, j'aurais certainement refusé d'entreprendre une pareille recherche, dans la conviction où j'aurais été d'y consacrer un trop long temps. Mais ayant connu ces expériences, lorsque mes études antérieures m'avaient suffisamment préparé à les examiner, j'ai pu me livrer au travail que je vais présenter, avec des détails minutieux sans doute, mais que justifieront, je l'espère, la nouveauté du sujet et l'exactitude de mes explications.

34. Je commencerai par rappeler quelques faits de la réflexion de la lumière par des surfaces métalliques planes plus ou moins bien polies, parce qu'ils serviront de base aux explications que je donnerai des effets observés

dans la deuxième catégorie des expériences de M. Niépce.

On prend deux plaques de cuivre identiques, plus longues que larges, non que les dimensions aient de l'influence sur les effets dont je veux parler ; mais la différence des deux dimensions rend la description de ces effets plus claire, lorsqu'on les observe comparativement.

Les plaques sont posées sur un plan horizontal éclairé par la lumière diffuse du jour, de manière que le spectateur puisse les voir sous un angle compris entre 20° et 40°, soit face au jour, soit en lui tournant le dos. Ces plaques sont placées de manière que la longueur de l'une d'elles p se trouve comprise dans le plan vertical de la lumière incidente, tandis que la longueur de l'autre plaque p' est perpendiculaire à ce même plan. Maintenant en regardant p, et ensuite p' successivement, face au jour d'abord, et en sens contraire, on a les quatre circonstances 1, 2, 3 et 4, dans lesquelles j'ai placé chaque échantillon d'une étoffe pour en définir les effets optiques, tels que je les ai étudiés. (Voyez THÉORIE DES EFFETS OPTIQUES DES ÉTOFFES DE SOIE, page 18.)

Je vais examiner les effets de deux plaques identiques pour les quatre cas suivants :

Premier cas. Les deux plaques ont été polies, dans le sens de la longueur, avec une matière assez grossière pour qu'elles présentent des raies parallèles et des sillons fins et également profonds.

Deuxième cas. Les deux plaques ont été polies, dans le sens de la longueur, avec une matière assez fine, comme le tripoli, pour qu'elles ne paraissent pas rayées, quoiqu'elles le soient réellement.

Troisième cas. Les deux plaques ont été également rayées, dans le sens de la longueur et dans le sens de la largeur, d'une manière sensible.

Quatrième cas. Les deux plaques ont un poli parfait.

— 111 —

Premier cas. Plaques rayées sensiblement dans le sens longitudinal (*fig.* 1).

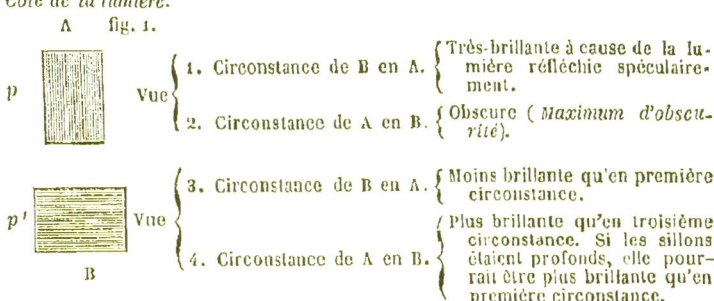

Côté de la lumière.

1. Circonstance de B en A.	Très-brillante à cause de la lumière réfléchie spéculairement.
2. Circonstance de A en B.	Obscure (*maximum d'obscurité*).
3. Circonstance de B en A.	Moins brillante qu'en première circonstance.
4. Circonstance de A en B.	Plus brillante qu'en troisième circonstance. Si les sillons étaient profonds, elle pourrait être plus brillante qu'en première circonstance.

Deuxième cas. Plaques rayées excessivement finement dans le sens longitudinal.

Résultats semblables à ceux du premier cas.

Troisième cas. Plaques sensiblement et également rayées dans le sens de la longueur et dans le sens de la largeur (*Fig.* 2).

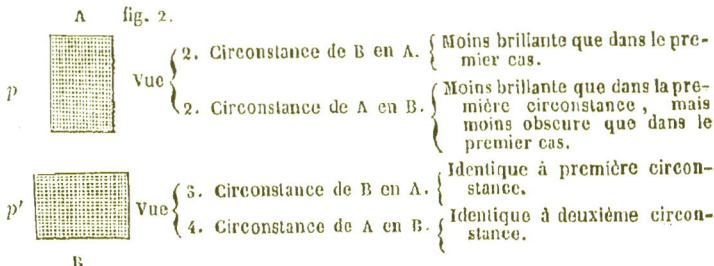

2. Circonstance de B en A.	Moins brillante que dans le premier cas.
2. Circonstance de A en B.	Moins brillante que dans la première circonstance, mais moins obscure que dans le premier cas.
3. Circonstance de B en A.	Identique à première circonstance.
4. Circonstance de A en B.	Identique à deuxième circonstance.

Quatrième cas. Plaques ayant un poli parfait.

Les résultats correspondent à ceux du troisième cas. Ainsi il y a identité d'effet dans la première et la troisième circonstance comme dans la deuxième et la quatrième ; mais il y a cette différence, dans le quatrième cas, qu'il y a le maximum de clarté et le maximum d'obscurité qu'il est possible d'observer lors de la réflexion de la lumière par des surfaces planes.

35. Deux conséquences se déduisent des observations précédentes.

La première, c'est que, pour toutes les plaques métalliques destinées à recevoir des images délicates, le poli est une condition indispensable ; mais, dans le cas où il n'est pas parfait, il faut que la surface ait été polie dans un même sens.

Les expériences dont cette conséquence est le résultat expliquent donc parfaitement la raison de polir les plaques daguerriennes dans un même sens.

La seconde, c'est que, pour s'assurer si une surface métallique sur laquelle on n'aperçoit pas de raies a un poli parfait, il faut l'observer le dos tourné à la lumière ; afin de voir si elle conservera dans deux positions rectangulaires le même degré d'obscurité.

36. La première recherche a été de reconnaître d'une manière précise la différence existant entre la surface d'une plaque de cuivre polie dans le sens longitudinal avec le tripoli, et

1º La surface de ce même cuivre modifiée par le contact de l'iode ;

2º La surface de ce même cuivre modifiée par le contact de l'ammoniaque ;

3º La surface de ce même cuivre modifiée par le contact successif de l'iode et de l'ammoniaque. Pour cela, on a appliqué sur trois plaques de cuivre un papier épais découpé en forme de trèfle ; dès lors, après les opérations auxquelles chacune des plaques a été soumise on a pu, sur la même plaque, constater les effets qu'on se proposait de définir ;

4º Deux surfaces de ce même cuivre, modifiées, l'une par l'iode et l'ammoniaque, appliqués successivement, et l'autre modifiée seulement par l'ammoniaque. Pour cela on a appliqué deux trèfles en papier épais, l'un près de l'autre, sur une plaque de cuivre ; la plaque a été passée à la vapeur d'iode. On a ôté un des trèfles, et on a passé à la vapeur d'ammoniaque. Par là, on a pu comparer ensemble les modifications

produites d'abord par l'iode et par l'ammoniaque appliqués successivement, et ensuite par l'ammoniaque seulement, avec le cuivre non modifié.

Plaque exposée à l'iode et trèfle réservé (n° 1.— Fig. 3).

37. L'iode en vapeur se combine au cuivre. La combinaison la plus convenable pour le succès de l'opération de M. Niépce doit être, suivant lui, mate et couleur de rouille. Mais en la conservant au milieu de l'air, et surtout au contact du soleil, la couleur se fonce en passant au bleu des ressorts de montre ; et il semblerait, sous l'influence solaire, qu'il se dégagerait de l'iode, car j'ai senti l'odeur de ce corps en flairant une plaque iodée qui venait d'être frappée par le soleil. En même temps que cet effet a lieu sous l'influence de la lumière, le cuivre des clairs se ternit en passant à l'état de protoxyde [1].

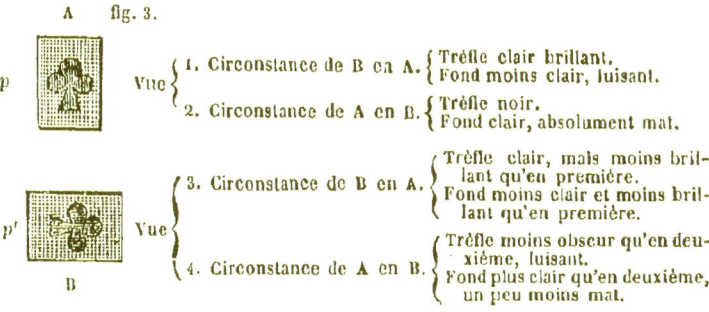

Il est évident que l'image du trèfle tranche sur le fond par la différence qui existe entre une surface spéculaire et une

[1] *Note. Expérience :* Dessin sur une plaque dont la moitié est couverte d'un papier noir. Après quatre mois, la partie couverte présente une image parfaitement distincte, quoique sensiblement altérée, et la partie découverte une image effacée ; on n'aperçoit que quelques traits jaunes provenant de l'altération du cuivre iodé.

En passant la plaque au tripoli et à l'eau pure, la partie préservée de la lumière présente une légère image, tandis que tout est confus dans l'autre partie.

surface mate, et qu'il y a toujours moins d'opposition, entre le fond vu dans la première circonstance et le fond vu dans la deuxième, qu'il n'y en a entre le trèfle vu dans la première circonstance et le trèfle vu dans la seconde. Ajoutons que la couleur du cuivre iodé tranche encore sur la couleur du cuivre par moins de rouge. Il y a donc plusieurs causes de la production de l'image par la réserve.

38. *Observation microscopique.* Lorsqu'on examine au microscope, sur la platine tournante de George Oberhauser, la plaque numéro 1, de manière qu'elle soit vivement éclairée par le soleil dans la partie iodée et dans la partie où le cuivre est pur,

Le *cuivre iodé* présente des dessins extrêmement fins, circulaires en général; les uns sont bleus et violets, les autres oranges et jaunes, ces derniers dominant; le fond du cuivre iodé est jaunâtre.

Le *cuivre pur* présente des sillons rectilignes parallèles, couleur de cuivre, avec quelques traits circulaires et irisés;

De sorte que la différence est extrême quand on observe simultanément ces deux effets. Seulement en faisant tourner la platine, on constate parfaitement les effets optiques des sillons parallèles du cuivre pur par un *maximum de clarté* ou *d'ombre*, suivant la position où on les voit; la structure comme grenue du cuivre iodé ne présente rien de semblable.

Plaque exposée à l'ammoniaque et trèfle réservé (n° 2).

39. Le cuivre, exposé au contact de la vapeur d'ammoniaque fluor, perd de sa couleur et son brillant métallique. Que se passe-t-il? C'est ce que j'ignore encore. Quoi qu'il en soit, l'opposition entre l'image réservée et le fond produit un effet tout à fait analogue à celui de la plaque n° 1.

1. Circonstance de B en A.	{	Trèfle clair brillant. Fond moins clair, légèrement luisant.
2. Circonstance de A en B.	{	Trèfle noir. Fond d'un gris rougeâtre, blanchâtre.
3. Circonstance de B en A.	{	Trèfle un peu moins clair qu'en 1. Fond gris jaunâtre, moins luisant qu'en 1.
4. Circonstance de A en B.	{	Trèfle obscur, mais moins qu'en 2. Fond d'un gris rougeâtre, plus blanchâtre que 2.

La production de l'image par la réserve s'explique pour cette plaque de la même manière que pour la plaque n° 1 ; seulement l'opposition est plus grande, parce que le cuivre ammoniaqué est plus mat encore que le cuivre iodé, et la couleur en est moins prononcée.

40. *Observation microscopique.* Par rapport au cuivre pur, le cuivre ammoniaqué présente moins de différence au microscope que le cuivre iodé ; cela provient principalement de ce que les sillons se montrent encore dans le cuivre ammoniaqué.

41. L'eau mise sur le cuivre ammoniaqué paraît ne lui rien enlever de matière soluble sensible à l'hématine et à la teinture de violette, du moins en opérant comparativement avec une plaque de cuivre non modifié.

L'eau passée sur l'enduit ammoniaqué à plusieurs reprises ne paraît avoir produit aucun effet lorsque la plaque est complétement séchée.

En passant du coton humecté sur le cuivre modifié, il se colore sensiblement en vert bleuâtre, tandis qu'il ne produit presque rien sur le cuivre non ammoniaqué. Le coton bleu verdâtre, touché par le cyano-ferrite de cyanure de potassium acidulé, se colore fortement en marron.

La solution de cyano-ferrite ne produit aucun effet sur l'enduit. Si on verse sur l'enduit une goutte d'acide acétique, d'acide phosphorique, etc., aussitôt apparaît le cuivre métallique, et le cyano-ferrite versé dans l'acide produit un précipité abondant rouge marron. L'enduit a donc été dissous. L'acide retient, en outre, de l'ammoniaque.

En passant à l'acide la moitié d'un cercle ammoniaqué produit sur une plaque carrée, lavant cette moitié, puis la passant à l'émeri ; elle se confond alors avec le cuivre pur des angles de la plaque, tandis que la moitié simplement passée au tripoli mouillé d'eau pure montre toujours une image distincte du cuivre métallique. Enfin on fait disparaître l'image au moyen de l'eau acidulée.

Plaque exposée à l'iode puis à l'ammoniaque, trèfle réservé (n° 3).

42. Le cuivre exposé au contact de l'iode d'abord, puis à celui de la vapeur d'ammoniaque fluor, prend une couleur brune plus foncée que le n° 2, même lorsque celui-ci a été exposé à l'air et au soleil.

Nous ignorons ce qui se passe entre le cuivre iodé et l'ammoniaque.

$\begin{cases} 1.\ \text{Circonstance de B en A.} & \begin{cases} \text{Trèfle clair, brillant, spéculaire.} \\ \text{Fond moins clair, plus brun que n° 2 et n° 1, luisant.} \end{cases} \\ 2.\ \text{Circonstance de A en B.} & \begin{cases} \text{Trèfle noir.} \\ \text{Fond d'un jaune brun.} \end{cases} \end{cases}$

$\begin{cases} 3.\ \text{Circonstance de B en A.} & \begin{cases} \text{Trèfle clair, un peu moins brillant spéculaire, qu'en 1}^{\text{re}}\ \text{circ.} \\ \text{Fond d'un gris brun, non luisant, si la lumière n'est pas vive.} \end{cases} \\ 4.\ \text{Circonstance de A en B.} & \begin{cases} \text{Trèfle brun, moins obscur qu'en 2}^{\text{e}}\ \text{circ.} \\ \text{Fond d'un gris jaunâtre, plus clair qu'en 2}^{\text{e}}\ \text{circ.} \end{cases} \end{cases}$

43. *Observation microscopique.* La différence est tout à fait analogue entre le cuivre pur et le cuivre iodé, puis ammoniaqué, qu'entre le cuivre pur et le cuivre simplement iodé de la plaque n° 1 ; seulement le cuivre iodé et ammoniaqué tranchant davantage par sa couleur brune, l'image est plus apparente.

Plaque exposée à l'iode avec deux trèfles réservés, exposée ensuite à l'ammoniaque avec un seul trèfle réservé (n° 4).

44. Cette plaque représente plus que les effets obtenus par le procédé de M. Niépce, puisque le trèfle réservé, que je

nommerai trèfle *pur*, permet de comparer la surface du cuivre non modifiée avec la surface du cuivre modifiée seulement par l'ammoniaque, laquelle surface présente les clairs, et que je nommerai trèfle *ammoniaqué*.

1. Circonstance de B en A.
 - Trèfle pur, brillant, spéculaire. Trèfle ammoniaqué mat jaunâtre.
 - Fond moins clair, plus brun que n° 1 et n° 2, luisant.

2. Circonstance de A en B.
 - Trèfle pur, noir. Trèfle ammoniaqué mat, se détachant très-faiblement du fond en gris.
 - Fond d'un jaune brun.

3. Circonstance de B en A.
 - Trèfle pur, un peu moins brillant qu'en 1.
 - Trèfle ammoniaqué, mat, un peu moins clair qu'en 1.
 - Fond d'un gris brun, non luisant, si la lumière n'est pas vive.

4. Circonstance de A en C.
 - Trèfle pur, bien moins obscur qu'en 2° circ., fond plus clair mais très-peu.
 - Trèfle ammoniaqué, plus clair ou plus gris que le fond.

Ainsi, il y a cette différence essentielle, que dans la seconde, et surtout la quatrième circonstance, le trèfle ammoniaqué paraît plus clair que le fond, tandis que le trèfle pur paraît plus obscur; mais dans la quatrième la différence est très-faible.

45. Un point bien remarquable, qu'il s'agit d'examiner, c'est l'intensité de la résistance que le cuivre modifié par le contact de l'iode ou de l'ammoniaque, et par le contact successif de l'iode et de l'ammoniaque, présente lorsqu'on soumet le métal au frottement d'un flocon de coton imprégné d'eau pure et de tripoli.

Plaque n° 1.

46. Lorsqu'on passe au tripoli une plaque n° 1 dans le sens longitudinal, aussitôt qu'elle vient d'éprouver l'action de la vapeur d'iode, la modification disparaît, et le cuivre soumis à l'action de la vapeur ammoniacale présente une surface homogène.

La modification que le cuivre vient d'éprouver de la part

dé l'iôde n'a donc pas de résistance au frottement du tripoli humide.

Mais il en est autrement lorsque la plaque, après voir été soumise au contact de la vapeur d'iode, est abandonnée à elle-même pendant quarante-huit heures dans un lieu éclairé. Si le dessin a perdu de sa netteté, cependant en passant la plaque au tripoli dans le sens longitudinal, l'image du trèfle est conservée, quoique le mat du fond ait disparu, et que celui-ci ressemble au cuivre pur.

Si l'on passe de nouveau au tripoli la plaque dont je parle, la surface en paraît homogène; cependant, en la regardant sous certaines inclinaisons dans une chambre à parois noires, on peut apercevoir le trèfle. Après avoir fait disparaître tout vestige d'image au moyen du tripoli, on parvient souvent à la faire reparaître, en soumettant la plaque à la vapeur de l'ammoniaque. J'ai eu occasion de constater par l'odorat le dégagement de l'iode dans cette circonstance. Enfin, on peut, au moyen d'un nouveau passage au tripoli, faire disparaître tout vestige d'image.

Plaque n° 2.

47. La plaque n° 2, passée au tripoli, a présenté les effets suivants :

1. Circonstance de B en A.	Trèfle apparaît en clair, mais vision peu distincte, à cause de l'intensité de la lumière.
2. Circonstance de A en B.	Trop d'obscurité, cependant, dans certains moments, l'image apparaît un peu moins obscure encore que le fond.
3. Circonstance de B en A.	Trèfle apparaît en clair, mais faiblement, cependant peut-être la vision est-elle plus distincte qu'en 1, par la raison qu'il y a moins de lumière réfléchie spéculairement.
4. Circonstance de A en B.	Trop d'obscurité, quoique moindre qu'en 2, pour avoir une vision distincte; cependant, dans quelques moments, le trèfle paraît moins obscur que le fond.

En définitive, dans les plaques n° 2, dont le trèfle a été réservé, le fond, malgré le passage au tripoli, a toujours paru plus mat que la partie réservée.

Dans le cas où la plaque n'aurait été exposée que quelques minutes à la vapeur de l'ammoniaque fluor froide, l'image disparaîtrait par le frottement du tripoli, et il pourrait arriver qu'une nouvelle exposition à l'ammoniaque la fît reparaître.

Plaque n° 3.

48. Les résultats sont analogues aux précédents.

1. Circonstance de B en A.	Trèfle brillant, bien plus visible que le trèfle du n° 2. Fond moins brillant que le trèfle et que le fond n° 2, différent encore du fond n° 2 par une couleur d'un gris jaunâtre.
2. Circonstance de A en B.	Trèfle obscur, très-peu visible, un peu plus que le fond : ce fond est sensiblement plus clair que le fond du n° 2.
3. Circonstance de B en A.	Trèfle brillant, se détachant du fond, à peu près comme en 1re circ., fond moins jaunâtre.
4. Circonstance de A en B.	Trèfle invisible ou peu visible, mais fond aussi clair qu'en 2 et un peu plus mat et plus jaune que le fond n° 2.

Plaque n° 4.

49.

1. Circonstance de B en A.	Trèfle pur et trèfle ammoniaqué, se détachant très-faiblement en clair ; le trèfle pur est un peu plus apparent.
2. Circonstance de A en B.	Trèfles très-peu visibles, surtout le trèfle ammoniaqué, à cause de l'obscurité.
3. Circonstance de B en A.	Apparence à peu près analogue à 1, sauf que les trèfles sont un peu plus apparents.
4. Circonstance de A en B.	Plus de clarté qu'en 2, mais trèfles invisibles ou peu visibles.

Lorsque le trèfle réservé lors du passage à l'iode a été découvert pendant l'exposition à l'ammoniaque, il y a moins d'opposition entre le trèfle et le fond, qu'il n'y en a lorsque le trèfle a été préservé du contact de l'ammoniaque, ainsi que cela a lieu pour le n° 3.

50. Lorsqu'on examine au microscope, soit à la lumière diffuse, soit au soleil, les plaques n° 1, n° 2 et n° 3, passées au tripoli, on n'aperçoit pas de différence sensible entre le cuivre

pur et le cuivre qui a été simplement iodé ou ammoniaqué, ou successivement iodé et ammoniaqué.

51. Justifions maintenant ce que j'ai dit de l'application de la théorie des effets optiques des étoffes de soie à l'explication des effets optiques des plaques de cuivre présentant des images produites par le procédé de M. Niépce de Saint-Victor.

52. L'opposition la plus grande que l'on puisse faire naître dans une étoffe monochrome, est d'opposer le satin par la chaîne au satin par la trame, par la raison que lorsqu'un des deux apparaît le plus brillant, en vertu de la réflexion spéculaire dont il est doué, l'autre réfléchit la lumière spéculaire dans un sens où elle n'arrive pas à l'œil du spectateur.

On obtiendrait un effet correspondant à celui-ci, en opposant sur une plaque de cuivre, par exemple, une image à raies parallèles extrêmement fines à un fond également rayé, mais dans un sens perpendiculaire aux raies de l'image. Cet effet n'est pas celui des images de M. Niépce de Saint-Victor.

53. On peut produire des effets bien sensibles sur des étoffes de soie, quoiqu'ils ne le soient pas autant que ceux dont je viens de parler, en opposant sur fond de satin par la chaîne des images dont l'armure se rapporte au taffetas. En effet, supposons l'opposition de ces deux tissus dans une même étoffe, voici ce qu'on remarquera : en regardant l'étoffe de manière à voir le satin à son *minimum de clarté* dans la deuxième circonstance, le taffetas sera vu éclairé, parce que la trame qui le constitue apparaîtra avec le *maximum d'éclat* dont elle est susceptible ; mais par la raison que cette trame est mêlée de chaîne, et que dans le taffetas l'effet de la chaîne domine sur celui de la trame, toutes choses égales d'ailleurs, le contraste de l'image taffetas avec le fond satin sera, dans la circonstance dont nous parlons, moindre que si le contraste eût résulté de l'opposition d'un satin par la trame au satin par la chaîne formant le fond de l'image.

54. Je vais appliquer cette théorie aux images de M. Niépce

telles que nous en avons étudié les effets sur les plaques n° 1, n° 2, n° 3, en distinguant le cas où elles n'ont pas été passées au tripoli du cas où elles l'ont été.

Premier cas. Plaques n°s 1, 2 et 3, non passées au tripoli.

55. La grande opposition existant entre la surface du cuivre poli dans un même sens d'une part, et d'une autre part, celle du cuivre iodé ou ammoniaqué, ou iodé d'abord et ammoniaqué ensuite, que l'on observe si bien au microscope, indépendamment de toute couleur, démontre parfaitement que la première surface avec les sillons fins et parallèles, réfléchit la lumière à la manière du satin, tandis que la seconde, plus ou moins grenue, la réfléchit à la manière du taffetas.

Deuxième cas. Plaques n°s 1, 2 et 3, passées au tripoli.

56. L'opposition des images de M. Niépce de Saint-Victor est bien plus faible après le passage des plaques au tripoli qu'elle n'était auparavant, par la double raison que l'opposition de la couleur entre les deux parties de cuivre a diminué, et que l'action du tripoli a sillonné la surface de cuivre que les réactifs avaient rendue grenue. Dès lors on conçoit parfaitement la raison des effets suivants :

La vision dans la première et même la troisième circonstance est peu distincte, à cause du vif éclat de la lumière réfléchie ; elle est peu distincte encore dans la deuxième circonstance, parce qu'alors peu de lumière arrive à l'œil du spectateur. Il résulte de cet état de choses qu'il existe des positions intermédiaires entre A et B, fig. 4, où la vision des images est plus distincte qu'elle ne l'est en celles-ci. On pourra aisément s'en convaincre en se plaçant successivement en C et en C, c'est-à-dire dans des directions telles, que CP fait avec PA un angle de 45°, et

EP avec PA un angle de 135°. Effectivement, en C la plaque est moins obcure qu'en A, et la vision du trèfle est plus distincte ; en E, où la lumière réfléchie spéculairement est moindre qu'en B et plus grande qu'en C, l'opposition du trèfle et du fond étant portée au maximum, l'image apparaît de la manière la plus distincte; enfin, en D, où l'angle DPA est de 45°, la vision est moins distincte qu'en C et en E.

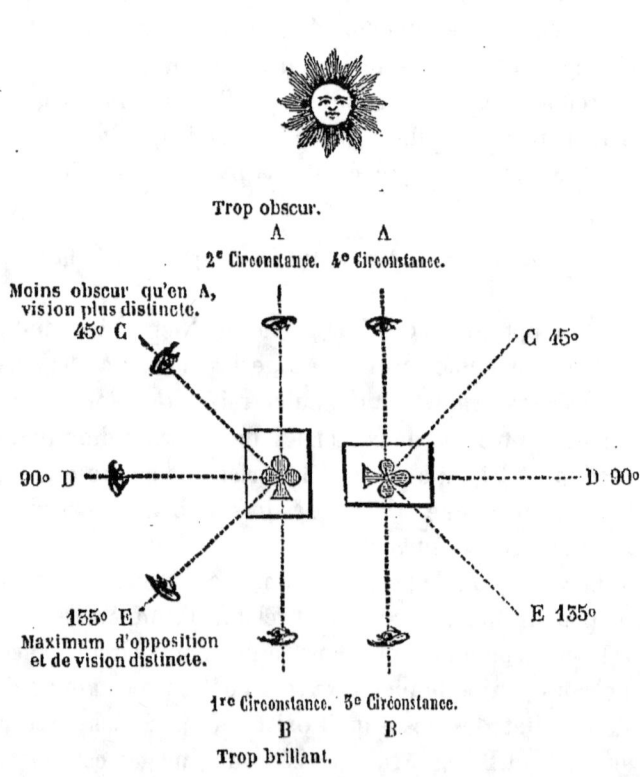

Fig. 4.

57. Reprenons maintenant le procédé de M. Niépce, pour en expliquer les effets, conformément aux actions chimiques.

et aux principes de la réflexion de la lumière que nous venons de rappeler.

Lorsqu'on a appliqué un dessin iodé sur une plaque de cuivre, l'iode quitte le papier pour le métal; l'iodure de cuivre reproduit les traits et les ombres du dessin, et le cuivre non iodé les clairs.

L'action de l'iode est donc la même que dans l'expérience précédente, où une plaque de cuivre avec un trèfle réservé a été exposée à la vapeur d'iode. Les traits sont parfaitement distincts et continus; mais l'iodure de cuivre s'altérant à l'air et à la lumière, et la surface du cuivre y perdant son brillant métallique, l'image n'est pas dans une condition satisfaisante de conservation. Si on passait la plaque au tripoli légèrement, l'image serait faible; et en la frottant beaucoup, elle disparaîtrait.

58. Lorsqu'on vient à exposer à la vapeur de l'ammoniaque la plaque de cuivre iodée, la vapeur agit comme je l'ai dit.

1° Sur les clairs, en abaissant beaucoup la couleur propre au métal, et en lui ôtant tout brillant spéculaire;

2° Sur le cuivre iodé, en en fonçant la couleur. Ce résultat, pour être obtenu, ne demande que deux ou trois minutes de contact du métal avec l'ammoniaque. L'iodure éprouve une modification dans sa couleur et dans sa composition; mais, comme je l'ai fait observer, les traits ne sont pas purs.

59. Si on passe la plaque au tripoli, le cuivre pur ammoniaqué conserve son gris blanchâtre et reste mat, tandis que le cuivre iodé devient brillant comme le cuivre pur. Or, comme le premier est dénué de brillant spéculaire et qu'il est blanchâtre, il n'est pas étonnant qu'il fasse les clairs du dessin; tandis que le cuivre iodé, qui a repris toute l'apparence du cuivre pur, produit les ombres du dessin lorsque la lumière spéculaire qu'il réfléchit ne peut arriver à l'œil du spectateur; et c'est alors que la vision de l'image est la plus distincte.

L'image de M. Niépce est donc alors tout à fait analogue aux

images photographiques sur métal, où les ombres sont produites par le métal doué du poli spéculaire.

60. L'image que présente la plaque de cuivre, après le contact de l'iode et celui de l'ammoniaque, et après avoir été polie, est fort différente de l'image produite simplement par l'iode.

Celle-ci est beaucoup plus perceptible, et l'est dans bien plus de positions que la première ; et, d'un autre côté, les clairs et les ombres rappellent plutôt la peinture, c'est-à-dire que les traits ont disparu de plus en plus depuis l'impression de la gravure iodée, jusqu'au passage au tripoli de la plaque iodée d'abord et ammoniaquée ensuite.

61. Puisque les clairs de la plaque simplement iodée sont le cuivre nu, et que les ombres de la plaque iodée, ammoniaquée et polie sont, sinon le cuivre absolument pur, du moins du cuivre bien moins modifié que le cuivre ammoniaqué, il doit nécessairement y avoir des positions identiques pour les deux dessins, où les clairs et les ombres apparaîtront d'une manière inverse. C'est, en effet, ce que l'expérience confirme parfaitement, en regardant convenablement une plaque de cuivre, dont chaque moitié présente le même dessin obtenu par les deux procédés dont nous comparons les résultats. Pour cela, on se place dans l'embrasure d'une fenêtre ; la plaque est tenue d'abord verticalement, de manière que le plan idéal où elle se trouve fasse un angle dièdre de 135° avec une des vitres, puis on la regarde dans le sens de la lumière incidente et non dans celui de la lumière réfléchie, en l'inclinant très-légèrement vers le ciel. Je mets sous les yeux de l'Académie une plaque de cuivre, sur les deux moitiés de laquelle on a imprimé une même gravure passée à l'iode. La moitié qui est à la droite du spectateur présente le dessin simplement iodé ; la moitié qui est à sa gauche, après avoir reçu l'iode de la gravure, a été exposée à l'ammoniaque, puis passée au tripoli. C'est la preuve expérimentale de ce que j'ai avancé plus haut (30). On voit, d'après cela, combien il est nécessaire, pour s'énoncer avec précision

lorsqu'il s'agit de décrire des images analogues à celles dont je parle, de définir les positions où on les observe, quand il s'agit de les qualifier d'*inverses* ou de *directes*, ou, ce qui est la même chose, de *négatives* ou de *positives*.

Réflexions.

62. Un fait, à mon sens bien remarquable, après la cémentation du métal par la vapeur d'iode, la vapeur d'ammoniaque, etc., cémentation en vertu de laquelle le poli donné jusqu'à une certaine profondeur n'efface pas le dessin, c'est le fait que, le poli ayant été poussé plus loin, mais seulement ce qui est suffisant pour faire disparaître l'image sous toutes les inclinaisons, cette image redevient sensible par l'exposition du métal à une vapeur, celle de l'ammoniaque, par exemple.

En effet, supposons le trèfle réservé dont le fond a été passé à l'iode, puis effacé avec le tripoli jusqu'à la disparition de l'image. Comment la surface du cuivre en apparence homogène, exposée à l'ammoniaque, présente-t-elle un trèfle plus blanc que le fond? L'effet n'est-il pas remarquable, soit qu'il soit produit par l'iode resté dans le cuivre, lequel empêche le métal de blanchir par l'ammoniaque, comme cela a lieu pour le cuivre pur, soit, ce qui est bien moins probable, que, tout l'iode ayant été enlevé par le frottement du tripoli à l'état d'iodure, les particules de cuivre situées au-dessous de la couche iodée aient subi un arrangement tel, qu'en absorbant la vapeur d'ammoniaque elles ne produisent pas un composé aussi blanc que les particules du cuivre pur.

Enfin, fait bien remarquable encore : c'est que la modifi-

cation ait lieu dans le sens perpendiculaire à la surface de la plaque soumise à la vapeur.

Action de vapeurs autres que celles de l'iode sur les surfaces métalliques.

63. M. Niépce de Saint-Victor a constaté que le chlore gazeux et sec, dans lequel on plonge un papier imprimé, se fixe sur les noirs. Il en est de même de la vapeur qui se dégage de l'eau de chlore; mais le papier exposé à cette vapeur n'imprime pas d'image sensible sur le cuivre; il faut l'exposer à la vapeur d'ammoniaque fluor pour la faire apparaître. Dans tous les cas, les effets du chlore sont bien plus faibles que ceux de l'iode.

Un imprimé plongé dans l'eau de chlore, appliqué contre un papier de tournesol bleu, reproduit l'impression en lettres rouges, parce qu'il s'est produit vraisemblablement de l'acide chlorhydrique.

M. Niépce, en chauffant de l'hypochlorite de chaux à sec dans une capsule de porcelaine, a observé *quelquefois* que les premières vapeurs dégagées donnent au papier imprimé la propriété de reproduire les lettres en rouge, et que les vapeurs dégagées plus tard, étant absorbées par le papier blanc, reproduisent les lettres en bleu sur fond blanc, le chlore ayant décoloré le tournesol.

64. Le brôme n'a pas paru à M. Niépce avoir d'action bien sensible pour se porter sur les noirs d'une gravure.

65. Une gravure exposée cinq à dix minutes à la vapeur du soufre contenu dans une capsule de porcelaine chauffée par une lampe à alcool, de manière à produire une vapeur qui ne contient pas d'acide sulfureux sensible à l'odorat et au papier de tournesol, acquiert la propriété d'imprimer une image parfaitement nette sur une plaque de cuivre, contre laquelle on la presse pendant dix minutes. La vapeur qui a

été absorbée par les noirs forme les ombres de l'image, et le cuivre métallique en fait les clairs.

66. La vapeur de l'orpiment produit le même effet.

67. Le résultat est encore le même en employant le bisulfure de fer, mais l'opération est plus difficile.

68. Une gravure plongée dans un flacon de gaz sulfhydrique absorbe ce gaz par les noirs, et lorsqu'on la presse contre une plaque de cuivre, l'image est reproduite en sulfure.

69. Lorsqu'on expose une gravure à la vapeur de l'acide azotique d'une densité de 1,34 pendant cinq minutes environ, et qu'on l'applique ensuite contre une plaque de cuivre, ce ne sont pas les noirs, mais les blancs qui cèdent au métal la vapeur qu'ils ont absorbée. Le résultat de l'impression sur la plaque de cuivre est une matière blanchâtre et mate correspondant aux clairs de l'image, tandis que le cuivre métallique correspond aux ombres. La preuve que les blancs ont absorbé la vapeur acide, c'est qu'en appliquant la gravure sur un papier de tournesol, le dessin est produit en bleu sur un fond rouge, si l'exposition de la gravure à la vapeur acide a été faite convenablement.

Cette expérience ne prouve pas que les noirs n'ont pas absorbé la vapeur acide; car les phénomènes seraient encore les mêmes, conformément à ce que j'ai dit (28, 4°), dans le cas où les noirs, attirant la vapeur plus fortement que ne le font les blancs, la conserveraient, tandis que les blancs la céderaient à d'autres corps. L'existence d'une attraction élective de la vapeur acide, relativement à une série de corps, n'en existerait pas moins.

70. Enfin j'ajouterai que les noirs des plumes de pie ou de vanneau, qui absorbent l'iode et qui le cèdent au cuivre, ne prennent pas l'acide azotique; car ces plumes, plongées dans cet acide, impriment au contraire leurs parties blanches sur le métal.

71. Si l'on met quelques grammes de phosphore dans une

capsule de porcelaine à une température de 18 degrés environ, et qu'on expose une gravure à la vapeur qui s'en exhale, pendant cinq ou dix minutes, la gravure, appliquée contre une plaque de cuivre, n'y imprime pas d'image sensible ; mais celle-ci se manifeste par l'exposition de la plaque à la vapeur de l'ammoniaque fluor, et l'aspect en est des plus agréables. Les clairs produits par le cuivre ammoniaqué sont d'un blanc vaporeux remarquable. Quant aux ombres, elles seraient, suivant M. Niépce, le produit de la vapeur phosphorée fixée au cuivre. L'image ainsi produite n'est pas susceptible de résister à l'action du tripoli.

72. Il paraît bien, d'après cette expérience, que les noirs d'une gravure exposée à la vapeur du phosphore brûlant lentement, absorbent une matière capable de se porter sur le cuivre et de s'opposer à ce qu'il devienne blanc par l'ammoniaque. Mais quelle est cette vapeur? Elle ne paraît pas être acide; du moins, la gravure appliquée contre un papier bleu de tournesol ne le rougit pas.

73. Il serait bien curieux de rechercher si la matière active de la vapeur de phosphore est différente réellement de l'acide phosphatique. S'il en était ainsi, l'étude des images de M. Niépce de Saint-Victor conduirait, dans certains cas, à distinguer des matières différentes, où jusqu'ici on n'a admis qu'une espèce de corps. Et, à ce sujet, je rappellerai combien nous sommes peu avancés dans la connaissance des odeurs de plusieurs matières métalliques, telles que celles du cuivre, du fer, de l'étain, et de plusieurs de leurs composés.

74. M. Niépce de Saint-Victor a produit avec l'iode des figures sur le fer, le plomb, l'étain, le laiton et l'argent; mais avec ce dernier métal, il a substitué l'exposition à la vapeur du mercure à l'exposition à la vapeur de l'ammoniaque fluor.

75. Il y a, sans doute, de l'analogie entre certaines images de Moser et certaines images reproduites par les procédés de M. Niépce; mais il me semble très-difficile de la définir, en

voyant la diversité des procédés indiqués par le physicien allemand, et surtout le manque de développement d'une analyse précise des effets de chaque sorte de procédé, et si l'on considère en outre l'intention bien évidente où il est de ramener en définitive les phénomènes qu'il décrit à des actions physiques et non à des actions chimiques. Toutes les expériences de M. Niépce, bien plus circonscrites à la vérité, sont au contraire essentiellement fondées sur des effets de contact, produits entre des corps placés dans des circonstances qui relèvent de la chimie. Et en cela même elles viennent à l'appui de l'opinion de M. Fizeau, qui, rejetant la théorie des *radiations d'une lumière latente*, pour expliquer la production des images de Moser, l'attribue à des émanations de vapeurs dont la matière est déposée à la surface du corps qui donne son image à la surface d'un autre corps placé vis-à-vis du premier.

Troisième catégorie d'expériences.

Reproduction des images du foyer d'une chambre obscure, au moyen d'un composé d'argent, appliqué sur un enduit d'amidon ou d'albumine au lieu de l'être sur du papier.

76. Si les images produites sur papier, au moyen d'un composé d'argent sensible au contact de la lumière, laissent tant à désirer, l'inégalité de la surface où apparaît l'image en est la cause, puisqu'il y a impossibilité que les détails s'y peignent avec fidélité. Sans doute, cet inconvénient a fait préférer à son usage en photographie les plaques métalliques, malgré leur cherté, leur poids et l'effet de la réflexion spéculaire. Dans cet état de choses, M. Niépce de Saint-Victor a eu l'heu-

reuse idée d'enduire des plaques de verre transparent ou dépoli d'une couche mince d'amidon cuit ou d'albumine de blanc d'œuf, et de s'en servir au lieu de papier. Les épreuves *négatives*, ou, pour parler plus correctement, *inverses*, qu'il a obtenues, ne permettent pas de douter qu'il n'ait atteint le but qu'il s'était proposé.

Il emploie 5 parties d'amidon délayées parfaitement dans 100 parties d'eau, auxquelles il ajoute 5 parties d'une solution renfermant 0,25 d'iodure de potassium; c'est cet amidon cuit qu'il coule sur des plaques de verre où il sèche rapidement, soit au soleil, soit à l'étuve.

Ou bien il ajoute l'iodure de potassium à du blanc d'œuf frais parfaitement limpide, et ce liquide est coulé sur les plaques de verre.

Ces plaques sont ensuite imprégnées de la liqueur d'*acétonitrate d'argent* de M. Blanquart-Evrard, puis soumises à l'action de la lumière dans la chambre noire, conformément au procédé décrit par cet auteur.

L'Académie prendra une idée du perfectionnement apporté dans la photographie par les manipulations précédentes, en voyant les épreuves inverses obtenues par M. Niépce de Saint-Victor.

On a tout lieu d'espérer que, dans beaucoup de cas, il sera possible de reporter l'image sur bois ou sur pierre lithographique, sans qu'il soit nécessaire de la reproduire d'abord par le dessin pour la graver ensuite sur bois, ou en tirer des épreuves au moyen de la lithographie.

Résumé.

Les recherches dans lesquelles M. Niépce de Saint-Victor a fait preuve de tant de persévérance et de talent me parais-

sent devoir fixer l'attention des savants sous les rapports suivants :

1° Sous le rapport de l'attraction élective avec laquelle une même vapeur peut être fixée par différents corps.

Ainsi, l'iode a plus de tendance à se fixer à plusieurs matières noires qu'au papier blanc, soit qu'il agisse à l'état de vapeur, soit qu'il agisse à l'état de solution liquide. Dans le premier cas, les noirs agissent à l'instar des solides poreux condensant des vapeurs; dans le second, comme des mordants fixant des matières colorantes à des tissus. D'un autre côté, les matières noires cèdent leur iode à l'amidon, et celui-ci le cède enfin à des métaux ;

2° Sous le rapport de l'attraction élective de certaines vapeurs qui se fixent au papier blanc de préférence aux parties noires d'une encre grasse, ainsi que cela arrive à la vapeur de l'acide azotique ;

3° Sous le rapport de la rapidité avec laquelle peuvent réagir une vapeur et des corps solides aussi compactes que le sont les métaux, comme on l'observe entre la vapeur de l'ammoniaque fluor et le cuivre, par exemple ;

4° Sous le rapport de la distance à laquelle une vapeur qui se dégage de la matière d'une image est susceptible de reproduire cette image sur un plan où la vapeur vient à se condenser ;

5° Sous le rapport de l'influence très-diverse que différents solides pourraient exercer sur l'économie animale, après avoir été exposés à une même vapeur.

NOTES.

1. PAGE 57.

Les épreuves présentées par M. Niépce de Saint-Victor à l'Académie, le 9 février 1852, étaient des copies de petites gravures coloriées extrêmement remarquables pour la plupart, à cause de l'éclat des couleurs ; toutes les reproduisaient distinctement. Plusieurs spécimens semblables ayant été envoyés en Angleterre précédemment, l'*Atheneum* en donna la description suivante, qu'il n'est pas inutile de rappeler :

« ... Grâce à la bienveillance de M. Malone, nous avons pu, les premiers en Angleterre, voir des épreuves obtenues par ce procédé que l'auteur, M. Niépce de Saint-Victor, appelle *héliochromie*, ou *coloration par le soleil*. Ce sont trois copies de gravures coloriées : une danseuse et deux hommes en costume de fantaisie. Toutes les couleurs de l'original sont reproduites de la manière la plus fidèle sur la plaque argentée.

« La *danseuse* est vêtue de soie rouge, avec des garnitures de pourpre et des dentelles blanches. Les tons de chair, le rouge, le pourpre et le blanc sont très-bien venus dans la copie. L'une des figures d'homme est remarquable par la délicatesse de sa coloration : le bleu, le rouge, le blanc et le rose sont parfaitement obtenus. La troisième plaque a un peu souffert ; mais elle est, par le nombre de ses couleurs, la plus remarquable. Le rouge, le bleu, le jaune, le vert et le blanc sont distinctement reproduits, et l'intensité du jaune est très-frappante.

« Voilà les faits tels qu'ils ont été constatés par nous, et ces résultats sont déjà supérieurs à ceux qu'avaient obtenus les inventeurs de la photographie, quand cette grande découverte fut annoncée au monde. »

2. PAGE 69.

Les vêtements de la poupée qui servit de modèle à M. Niépce étaient de papier glacé vert clair, bleu, jaune, blanc et rouge. Dans les épreuves qu'il présenta à l'Académie, tous ces tons étaient rendus avec une étonnante exactitude de valeur, et le glacis même se trouvait reproduit. Les manchettes et le col étaient d'une blancheur éclatante ; mais ce qui semblait le plus étrange, ainsi que *la Lumière* le fit remarquer, en rendant compte de ces résultats, c'était l'éclat métallique d'une espèce de couronne et d'un baudrier en tissus d'or et d'argent. Il y avait quelque chose de surprenant aussi dans l'aspect du modelé des traits sous la couleur du visage.

Nous avons encore entre les mains (mai 1855) une de ces épreuves. Malgré le temps qui s'est écoulé depuis son obtention, et bien qu'on l'ait regardée souvent, et que chaque fois elle ait perdu de son intensité, toutes les couleurs sont encore distinctes, seulement on croirait qu'un souffle va les faire disparaître.

3. PAGE 89.

Le 28 août 1854, M. Chevreul présenta à l'Académie des sciences un travail intitulé : *Considérations sur la photographie au point de vue abstrait* ; nous en extrayons ce qui suit :

« Le 2 de janvier 1837, je lus à l'Académie un mémoire qui ne se compose pas de moins de 76 pages de ses *Mémoires :* le sujet était l'examen de l'action de la lumière sur les étoffes teintes.

A cette époque, j'ignorais, comme le public, les travaux qui avaient occupé Nicéphore Niépce, et ceux qui occupaient Daguerre en ce même temps. Mon travail développait une proposition que j'avais exprimée dans mes considérations sur l'analyse organique immédiate : c'est que *les matières d'origine organique sont en réalité plus stables qu'on ne le croyait généralement;* car, disais-je, telle matière que l'on dit altérable sous l'influence de la lumière, sous celle d'une certaine température, ne s'altérerait pas dans ces circonstances, si l'air n'était pas présent. Or, l'objet du Mémoire dont je parle montre que des matières qui passaient pour s'altérer à la lumière ne s'altèrent pas sous son influence, si elles sont placées dans le vide, dans le gaz hydrogène, etc.

Je montrai à la fois la nécessité de la simultanéité du contact de la lumière et de l'air, pour altérer l'indigo fixé par voie de la cuve à froid sur un croisé de coton.

Une bordure, à dessin blanc sur un fond bleu, appliquée sur un morceau d'étoffe à fond bleu uni, ayant été exposée plusieurs mois à la lumière du soleil, le fond bleu de l'endroit de la bordure fut rongé sans que l'envers le fût ; mais le fait remarquable, c'est que la lumière qui passa à travers le dessin blanc rongea les parties d'indigo du morceau d'étoffe fond bleu correspondant à ce dessin, de sorte que celui-ci se trouva reproduit en blanc sur le fond. (Je présente de nouveau cet échantillon à l'Académie).

Il est entendu que je m'étais assuré que le fond bleu, dans le vide lumineux, n'éprouvait aucun changement, même par une exposition de plusieurs années.

On voit, d'après cela, que l'oxygène atmosphérique et la lumière peuvent produire des *images directes* sur des surfaces colorées qui deviennent incolores sous cette double influence.

Ce que j'ai à dire maintenant à l'Académie, c'est que les images de Nicéphore Niépce, qui apparaissent sur le bitume de Judée, ne sont pas seulement le résultat de l'action de la

lumière, mais le produit de l'influence simultanée de la lumière et de l'air ; de sorte qu'elles ne se produisent pas dans le vide lumineux.

Voici une double expérience, parfaitement contrôlée, qui a été faite aux Gobelins, sous mes yeux, par M. Niépce de Saint-Victor.

On a pris deux plaques de cuivre plaqué d'argent, on les a couvertes du vernis de M. Niépce :

Benzine	90	parties.
Essence de citron	10	d°
Bitume de Judée	2	d°

On a laissé sécher cinq minutes dans l'obscurité.

Toujours dans l'obscurité, on a appliqué sur chacune d'elles une épreuve photographique sur verre albuminé.

On a placé l'une d'elles dans le récipient de la machine pneumatique, on y a fait le vide, à 1 centimètre de mercure près. On a placé l'autre sous un récipient semblable mis à côté de la machine. Avant de faire le vide, les deux récipients étaient couverts d'une étoffe noire. On a ouvert une fenêtre et le soleil a donné sur les deux cloches pendant dix minutes. Après ce temps, on a fermé les volets, enlevé les épreuves photographiques, passé sur chacune des plaques de cuivre argenté un dissolvant formé de trois parties d'huile de naphte et de une partie de benzine. L'image a apparu sur la plaque qui était restée dans le récipient plein d'air, et il n'y a eu rien de semblable sur la plaque qui avait subi le contact de la lumière dans le récipient vide.

Une seconde expérience a été faite, dans laquelle on a substitué au récipient dans lequel on avait fait le vide celui qui était placé à côté, et réciproquement.

Les résultats de la deuxième expérience ont été identiques à ceux de la première.

Il reste à savoir comment l'air agit : l'oxygène est-il absorbé

simplement par la matière sans que les éléments de celle-ci se séparent, ou bien y a-t-il réaction sur les éléments de manière qu'il y ait production d'eau et d'acide carbonique, etc. ?

Ou, enfin, y aurait-il des actions de présence ?

Ce sont des questions que je traiterai prochainement.

Quoi qu'il en soit, il est certain aujourd'hui que le contact de l'air et celui de la lumière sont nécessaires pour produire l'image de Nicéphore Niépce sur une plaque de métal enduite de bitume de Judée.

M. Niépce de Saint-Victor se propose de répéter les expériences photographiques dans divers gaz, et particulièrement dans l'oxygène. (LUMIÈRE *du 9 septembre* 1854.)

4. PAGE 91.

La manière de préparer l'eau iodée est bien simple. Il s'agit tout uniment de mettre une quantité quelconque d'iode dans un flacon, et d'y verser de l'eau. Cette dernière dissoudra autant d'iode qu'elle en peut contenir ; l'excès se précipitera. Il est seulement essentiel que l'eau soit à la température indiquée ; plus chaude, elle dissoudrait une plus grande quantité d'iode.

M. Niépce recommande que les produits employés pour la gravure héliographique soient rigoureusement anhydres, surtout la benzine.

REPRODUCTION DES ANCIENS FEUX GRÉGEOIS.

La sagacité d'observation et l'esprit de déduction dont M. le commandant Niépce de Saint-Victor a donné tant de preuves, depuis sa découverte, en 1842, de moyens si simples et si économiques pour changer en couleur orangée les couleurs rose, aurore et cramoisie des revers, collets et pare-

ments d'uniforme de treize régiments de cavalerie, jusqu'à son perfectionnement de la gravure héliographique sur acier (perfectionnement qui mérite le nom d'invention, puisque de là seulement datent les applications utiles), a conduit cet officier supérieur à une découverte très-importante au point de vue militaire.

Cette dernière découverte est celle de la reproduction très-facile des anciens feux grégeois liquides, brûlant sur l'eau comme sur les autres corps.

En employant la benzine à la composition de ses vernis photographiques, il arriva à M. Niépce de Saint-Victor d'enflammer le dessus d'une plaque trop chauffée pour sécher son vernis. Ayant alors jeté cette plaque dans une cuvette pleine d'eau, il remarqua que le vernis liquide continuait de brûler sur l'eau. Aussitôt M. Niépce de Saint-Victor fit l'expérience de verser de la benzine pure sur l'eau de sa cuvette et, en approchant une allumette, il vit se développer un beau jet de flamme très-ardente, quoique fuligineuse et d'une longue durée, malgré la faible épaisseur de la couche. Il en conclut immédiatement qu'il venait de trouver une excellente solution des feux grégeois liquides.

Des expériences en grand furent répétées de concert avec M. Fontaine, fabricant de produits chimiques, qui fournissait la benzine, et en présence de M. le général Picot, commandant militaire du Palais-Royal. MM. Niépce de Saint-Victor et Fontaine s'assurèrent qu'en mettant dans la benzine quelques menus fragments de potassium, dont la densité est plus faible que celle de l'eau et qui se conserve très-bien dans la benzine, le potassium enflammait la benzine au moment du contact avec l'eau. Le même résultat s'obtient aussi avec le phosphure de calcium. Les principaux essais ont été faits, en avril et mai 1854, sur la Seine et sur le bassin du jardin du Palais-Royal, puis, dans les fossés des fortifications à Vaugirard, où l'on a incendié des fascines de gros bois flottant sur l'eau.

Les applications à faire de ce nouveau feu grégeois liquide ont été indiquées dans des articles des journaux *la Lumière* et *le Cosmos*, notamment au point de vue de la guerre de siége et de la guerre maritime.

MM. le général Picot, Niépce de Saint-Victor et Fontaine ont vérifié ensuite que d'autres carbures d'hydrogène liquides, tels que l'huile de naphte et l'huile de schiste, bien épurée, donnent aussi des solutions satisfaisantes du vieux problème des feux grégeois, comme s'enflammant également à une basse température et brûlant bien sur l'eau ; mais ils ont reconnu que la flamme de la benzine était la plus ardente, et qu'on augmentait singulièrement l'ardeur de cette flamme par un mélange d'environ un quart de sulfure de carbone, surtout lorsque le sulfure de carbone contient du phosphore en dissolution.

Enfin, en s'occupant avec M. le général Picot (de qui la compétence en pareille matière est bien connue) de la question des projectiles creux incendiaires et non explosifs, dont l'emploi serait souvent utile, M. Niépce de Saint-Victor a trouvé, à la suite d'ingénieuses recherches, une variante du fondant de Baumé, qui donne une solution très-simple et très-satisfaisante. Sa composition porte au rouge cerise des enveloppes en fer mince et fait fondre des grenades en zinc. Si ces recherches étaient encouragées, on arriverait probablement à la solution importante du problème de rougir les projectiles creux par la seule combustion d'un artifice placé dans leur intérieur.

On voit par ce qui précède que M. Niépce de Saint-Victor, officier supérieur, mis en non-activité à moins de cinquante ans, malgré une robuste santé et une rare intelligence, n'a pas moins continué de se rendre utile dans la partie savante du métier militaire.

TABLE DES MATIÈRES.

Introduction. v

RECHERCHES ET PROCÉDÉS DIVERS.

REPRODUCTION DES GRAVURES ET DES DESSINS PAR LA VAPEUR D'IODE.

Première note sur les propriétés particulières à quelques agents chimiques. 3
Deuxième note. 18
Nouveau procédé pour obtenir des images photographiques sur plaque d'argent, sans iode ni mercure. 20

PHOTOGRAPHIE SUR VERRE.

Premier mémoire. 25
Deuxième mémoire. 29
Note sur des images du soleil et de la lune obtenues par la photographie sur verre. 32
Note sur quelques faits nouveaux concernant la photographie sur verre. 34

HÉLIOCHROMIE.

Premier mémoire. De la relation qui existe entre la couleur de certaines flammes colorées et les images héliographiques colorées par la lumière. 43
Deuxième mémoire. 55
Troisième mémoire. 63

GRAVURE HÉLIOGRAPHIQUE SUR ACIER ET SUR VERRE.

Premier mémoire. 73
Note sur un nouveau vernis héliographique pour la gravure sur acier. 77
Deuxième mémoire. 80
Nouveau procédé de morsure pour la gravure héliographique. . . 90

Considérations sur la reproduction par les procédés de M. Niépce de Saint-Victor des images gravées, dessinées ou imprimées par M. E. Chevreul. 93
Notes. 132

TYPOGRAPHIE HENNUYER, RUE DU BOULEVARD, 7. BATIGNOLLES.
Boulevard extérieur de Paris.

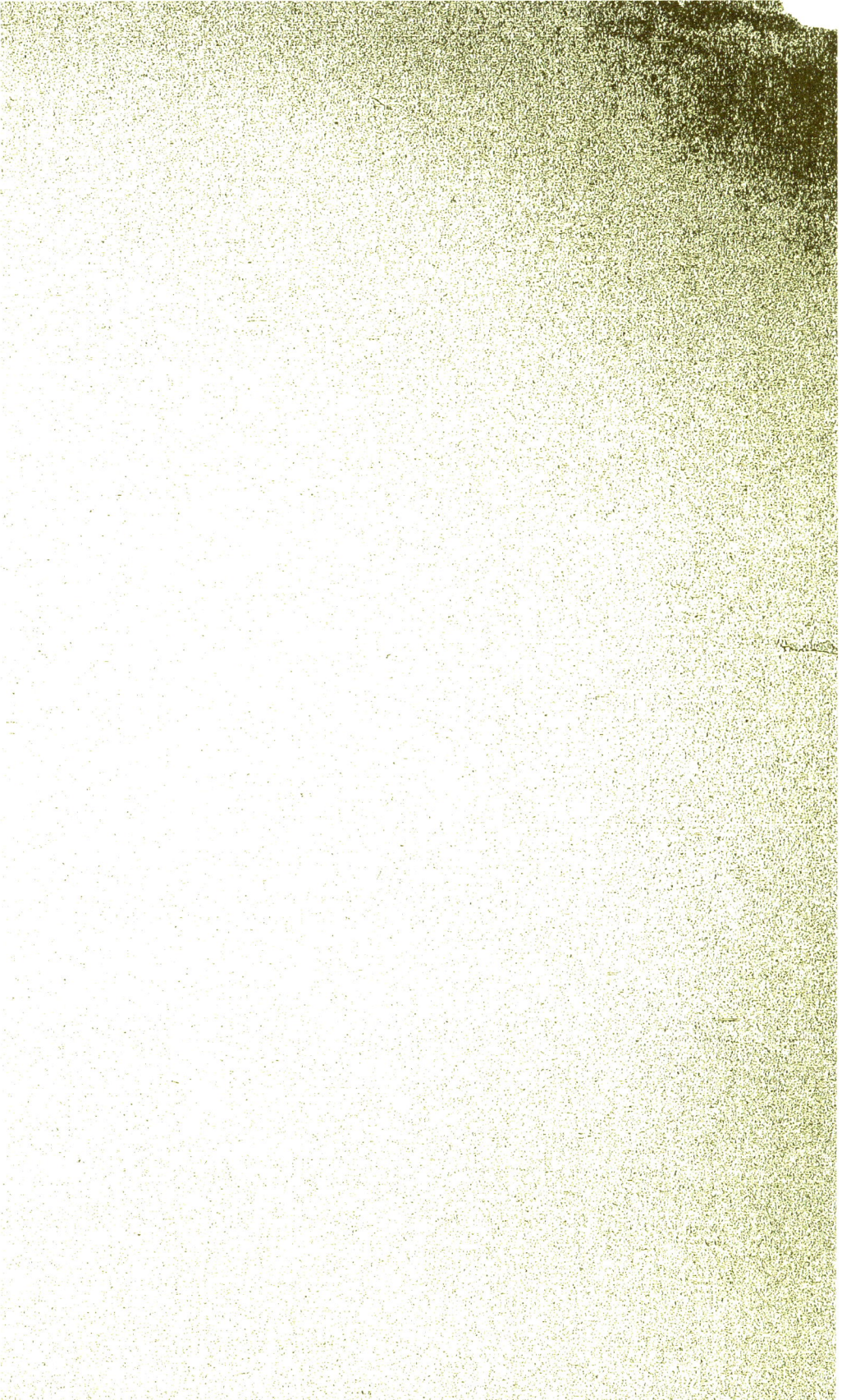

A LUMIÈRE

REVUE DE LA PHOTOGRAPHIE

BEAUX-ARTS. — HÉLIOGRAPHIE. — SCIENCE

JOURNAL NON POLITIQUE, PARAISSANT LE SAMEDI.

CINQUIEME ANNÉE

CONDITIONS D'ABONNEMENT

PARIS.........	Un an......	20 fr
	Six mois...	12
	Trois mois..	7
DÉPARTEMENTS.	Un an......	22 fr
	Six mois...	13
	Trois mois..	8
ÉTRANGER......	Un an......	25 fr
	Six mois...	15
	Trois mois..	10

BUREAUX

PARIS, RUE DE LA PERLE, 9.
LONDRES, 26, SKINNER STREET, SNOW HILL.

TYPOGRAPHIE HENNUYER, RUE DU BOULEVARD, 7. BATIGNOLLES.
Boulevard extérieur de Paris.

www.ingramcontent.com/pod-product-compliance
Lightning Source LLC
Chambersburg PA
CBHW071540220526
45469CB00003B/858